早期音乐

Early Music

[美] 托马斯·弗瑞斯特·凯利 著

董雅暮 译

U0120703

SMPH **SLAV**

上海音乐出版社　上海文艺音像电子出版社

WWW.SMPH.CN　WWW.SLAV.CN

形似神非 古为今用(代"序言")

伍维曦[1]

托马斯·凯利教授是当今西方著名的中世纪音乐史及早期音乐研究专家,尤其在格里高利圣咏及中世纪早期音乐文献的研究领域贡献巨大,[2] 近年来他和英国南安普敦大学教授马克·埃弗里斯特合编的两卷本《剑桥中世纪音乐史》[3]可谓对二十一世纪以来西方中世纪音乐研究的全面总结,其中蕴含了许多重要的方法论思考。除了高度专业性的学术论著外,他也撰写了不少针对爱好者和非专业读者的"通识性"读本,除了这本大家即将读到的《早期音乐》外,他还有一本名为《捕捉音乐》的介绍中世纪音乐记谱法的作品,[4] 它深入浅出、引人入胜,将本来艰深的象牙塔学术以生动直观的语言加以介绍,令人叹服。

据笔者所知,凯利教授的著作并非第一次被翻译成中文,于2011年出版的《首演》也是一本极具知识性和思想性的著作。这是一部从五部著名音乐作品(分别是蒙特威尔第的《奥菲欧》、亨德尔的《弥赛

1.伍维曦,1979年生,文学博士,上海音乐学院教授。

2.笔者所拜读过的凯利教授的论著有: "Neuma Triplex", *Acta Musicologica*, Vol. 60, Fasc. 1 (Jan. – Apr., 1988), pp. 1–30; *Plainsong in the Age of Polyphony*, Cambridge University Press, 1992; The *Exultet in Southern Italy*, Oxford University Press, 1996; "Old-Roman Chant and the Responsories of Noah: New Evidence from Sutri", *Early Music History* (2007) Volume 26, pp.91–120; *Chant and its Origins*, Routledge, 2009; "Poetry for Music: The Art of the Medieval Prosula", *Speculum* 86 (2011), pp.361–386。

3.Mark Everist & Thomas Forrest Kelly (eds.): *The Cambridge History of Medieval Music*(2 vols.), Cambridge University Press , 2017.

4.*Capturing the Music: The Story of Notation*, Norton, 2014.

亚》、贝多芬的《第九交响曲》、柏辽兹的《幻想交响曲》和斯特拉文斯基的《春之祭》）的创作背景、首次上演的过程及最初的接受着眼，挖掘其中包含的物质、技术与心理细节的散论，内容丰富、妙趣横生而又充满思考。读者宛如回到了十七世纪初至二十世纪初的欧洲，置身于文艺复兴晚期的曼图阿、十八世纪中叶的伦敦、十九世纪至二十世纪初的维也纳和巴黎，亲耳聆听了这五部音乐史上划时代的经典之作的首演。我们熟悉的音响，因为这些动人的文字、生动翔实的素材、珍贵的插图，而具有了别样的魅力，引起更为丰富的遐想。而这本书对"演出史"和"接受史"的强调与偏重，对当时尚偏重于风格体裁史的我国的西方音乐史学研究无疑产生了不小的影响，尤其是其中所包含的具有强烈社会科学倾向的当代史学观念，对于一向崇尚经典与杰作的学院派音乐学家可谓一种棒喝。在论及"接受史"的问题时，作者不仅注意到了"客观性的"技术环节，也对不同时代、不同地域的接受者在面对音乐作品时的"下意识的"主观因素进行了评说：

> "每一个地方、每一个时代，都有自己独特的时尚和风俗，听众聆听一部新的作品时，身处既存的传统、经验和习惯曲目的束缚中，我们自己的传统、知识储备和习惯曲目都和这些作品刚诞生时的人远远不同。尝试像首演时一样聆听，会给每部作品带来全新的视角和声音。"[1]

如果说创作与表演分别构成了音乐这种产生于特定社会文化环境中的、具有强烈人类学和政治学属性的艺术的一度和二度实践，那

1.托马斯·凯利：《首演》，沈祺译，商务印书馆，2011年，第7页。

么对前两种实践的接受（包含聆听、批评、研究）就构成了第三个实践维度，这三种实践又在特定的具有政治、商业和社会特质的建制中相互作用，促成传播与流通，最终，一部分实践成果成为了历史事件，进入文化记忆，于是音乐史学这一连接历史和音乐的知识系统，也就有了存在的必要。

在读过《首演》的中译本之后，我们再来读同一作者为牛津人文读本系列而撰写的《早期音乐》，便会对这一时常令人感觉神秘久远而又令人浮想联翩的事物，生出一种平静的幽情。对于那些由碎片而精彩的细节所支撑的历史场景来说，有组织的声音与器物、环境、情感与心理都息息相关，具有深厚历史意识的音乐爱好者，没有理由不去关注在不同的时空中有可能出现的乐音，进而去重现它们：

> 我们同样想知道过去的人们听什么音乐。那些中世纪绘画中的小天使唱什么、弹什么？那些身在宴会现场的音乐家在干什么？伊丽莎白一世女王起舞时的伴奏是什么？伴随路易十四用餐的音乐又是什么？这些问题属于历史学家而不属于音乐家，因为我们的初衷是探究历史知识而非音乐趣味：试图勾画出一个悠远稀薄但同样迷人的某个时代的历史全景图……（《早期音乐》第一章）

然而我们若进一步沈思，便会意识到，音乐作为一种时间艺术，却具有本质上的"反历史性"。这不仅基于音乐无法像有形的视觉艺术那样凝固而被捕捉，还在于即使将其像语言文字化那样记写，或者运用现代技术手段进行录制，也会使其脱离所处的语境，变成某种冻干食品；而音乐史学家相对于其他历史门类的研究者而言，可能有着某种特权——他们可以迪过音乐学的方式将古代乐曲重新搬上舞台

（而政治史和军事史的研究者只能透过不断发现和被反复分析的史料去修正自己对历史的想象），但我们千万不要妄想这种音乐就是过去的音乐。历史学家永远不可能成为天文学家，因为我们只能观察，却不能实际走入时间的太空，更无法像登月那样回到过去。对所谓历史事实的想象，就像李延年为汉武帝变出的幻术一样，只能当作一种逼真的慰藉——这大约便是"人文学术"的意义；而包括音乐史在内的历史学，越来越多地呈现出社会科学的面目，其理由恰恰在于对于现代人而言越来越重要的当下性。"早期音乐"所关联的前现代西欧社会（现代西方的直系前身），则因其所具有的与现代性完全不同的物质、技术与心理特征，而理所当然地受到历史学家的高度关注，它对于如今的音乐爱好者的吸引力，却并不能从史学观念上寻找到依据，而毋宁反映城市居民对某种异国情调和流行文化的迷恋。

从音乐学家的立场出发，"早期音乐"最大的魅力莫过于对"作品"和"文本"的反动与质疑，当然，这种悖论也只能从中世纪以来的西欧社会文化自身的历程中去把握。因而，"早期音乐"完全是一个"西方的"知识体系与学术概念，无论我们是不是在这个"西方"的语境中，千万不要把它像"中世纪""封建社会""阶级斗争"那样套用在对非西欧或非西方——无论是基于时空意义还是文明立场——的音乐文化的观察之中。

"作曲家""音乐作品"和"创作音乐"构成了西方音乐文化的三个相互作用的基本结构特性，也是十九世纪音乐学及音乐史学确立的概念基础。依照权威的工具书的定义：

创造音乐的行为或过程，以及这种行为的产品。【……】对

于音乐作品的创造与演绎在此限定性意义上，一般区别于“即兴”
[improvisation]，对于后者而言，创作的决定性步骤出现在表演过
程中。[1]

　　从历史过程来看，作曲实践是从十四世纪中后期开始发端的，与
整个近代社会的形成相伴随，直至法国大革命前后，最终成为欧洲音
乐制作活动的主体形式。[2]十九世纪初期，出现了“音乐学院”这一
建制，进一步强化了作曲家对整个音乐生活的主动性。然而，这种在
十九世纪资产阶级城市文化中形成的、具有“反音乐性”——在此，我
们将中世纪西欧乃至“早期音乐”及非西方音乐中以即兴为主体的音
乐制作方式视为一种音乐艺术的常态——的强调预构性和“Urtext”
（原始文本）的“作品主导机制”无疑并不能用来解释与制约形形色
色的民间音乐和流行音乐，由此在“二战”后催生了强调文化解释与
理解的“音乐人类学”学科。依附于音乐学院体制的“作品式”音乐，
成为了某种象牙塔式的夕阳艺术。阅读过《首演》的人不难发现：
就连产生于“Ancien régime”（西欧旧社会）环境中的“经典”（当然
是在十九世纪完成了经典化）的音乐“作品”，也存在强烈的反作品
意味（这尤其表现在其最初的文本形态和被接受的音响形态的不确
定性）。
　　一个极端的例子是约翰·塞巴斯蒂安·巴赫《勃兰登堡协奏曲》

1.Stephen Blum: “Composition”, *New Grove Dictionary of Music and Musicians* II, 2001.
2.对于博物馆式的音乐作品的形成过程及发生学研究的代表论著，当属莉迪娅·戈尔（Lydia Goehr）的《音乐作品的想象博物馆——音乐哲学论稿》（罗东晖中译本，上海音乐学院出版社，2008年）。

中的第三首（BWV 1048）的第二乐章。这首协奏曲普遍被认为是六首作品中最早被创作的。有学者认为其创作年代应该在1714年之前，属于作曲家青年时代的作品，其第一乐章后来又被巴赫改写作为康塔塔《我全心全意爱万能的主》（BWV 174）的序曲。在乐章构成上，这首协奏曲有其特殊之处，第一乐章和第三乐章的结构都极为复杂，而第二乐章则简单到极致：只有两个和弦构成，究竟应该如何演奏是一个很大的疑问。[1]根据巴赫那个时代的惯例，这一位置完全有可能出现即兴发挥或羽管键琴演奏者的炫技，这无疑留给现代演绎者很大的想象空间。当代西方古乐演奏家在处理这个乐章时的手法可谓五花八门、各显神通。（我们就随机地比较一下里赫特和卡拉扬二人的录音吧！）在此，我们不禁要问："作品"在哪里？"作曲家"在哪里？那些以纯艺术之名长久施行于资产阶级音乐生活中的规训"福柯的规训理论"，在"早期音乐"的实践中显得前所未有的苍白。

正如《勃兰登堡协奏曲》的作品文本与实际音响之间存在着巨大而丰富的"作品"与"即兴"的张力，"古乐复兴运动"的初起，在主观上是为了以实证主义的方法复兴被遗忘或者被歪曲的"伟大作品"，但在客观上，却展示了"作品式音乐史"自身的矛盾与裂痕。在以舞台表演为归宿的早期音乐的历史研究中，"作品"与"文本"被再度工具化，而作为其最终成果的，是具有反历史本质的现实音响（历史剧不等于历史）。文献整理与形态分析，这一对历史音乐学的基本研究方法的关注对象，已经不再是（至少不仅仅是）"作品"了，遑论这些

1.参见徐昭宇：《演奏形态的分析与音乐意义的追索——从"原真演奏"引发的音乐释义学方法思考》，上海音乐学院出版社，2013年，第241~242页。本书也是目前汉语语境中关于"古乐复兴运动"与"原真演奏"的关系及其观念、实践与理论思考最为深入系统的学术专著。

【手稿中的《第三勃兰登堡协奏曲》"第二乐章"】

【这一部分的现代释谱】

作品曾经被赋予的历史意义。通过凯利教授在本书中的介绍，我们意识到：冷战中主要发生在资本主义社会的"早期音乐运动"所具有的群众性和参与性，其实正是对这种资产阶级精英音乐文化的疏离与抗议。在人们试图重现某些"早期音乐"时，其实绕过了十九世纪资产阶级文化全盛时期的歌剧院、音乐厅、沙龙等舞台及环境建制，也扬弃了报纸、出版社、商业公司这些流通环节，而悄然引入了某种与前现代社会相似的自给自足的机制。

然而，早期音乐运动既然发生在西方资产阶级社会中，也就必然带有这种社会的精英阶层的印迹。前述的草根性的自发性质，不过

是无意识间打开了尘封的历史，让我们发现十九世纪资产阶级文化霸权确立前西欧音乐生活的某些真相，并及这种古老的情态与当代"非主流"音乐文化的相通之处。事实上，这一运动蓬勃发展的二十世纪，却正是欧洲资产阶级文化面临重大挑战和欧洲文明急剧动摇的年代。从"一战""二战"到"冷战"，西欧在人类文明与世界格局中的中心地位逐渐丧失，并且被冷战后成长起来的"西方"所彻底吞噬。"夕阳无限好，只是近黄昏"。"早期音乐运动"中那些力主本真、追崇经典、力图建立某种规训并含有强烈精英色彩的面相，不过是《红楼梦》里的秋日蟹宴，"强弩之末，势不能穿鲁缟"，那些调动大量优质的学术、艺术和商业资源而进行的复兴欧洲音乐传统的活动，其最大的意义，恐怕也就在那最终无解的袅袅娜娜之无力感了。凯利教授对这种现象的睿智批评，彰显出了许多古乐音乐家所不具备的历史学家的洞察力与纵深感：

　　理查德·塔鲁斯金在欧柏林音乐学院发表了一篇论文，后收录进由尼古拉斯·凯尼恩编辑的《本真与早期音乐》中（经修订后收进了塔鲁斯金的一本非常有趣的文集《文本与行动》），其中提出了一个犀利的论点，即早期音乐界的所作所为隐喻着"人是肮脏的"这一假设。他通过观察得出结论：早期音乐的表演者把他们的活动比作在博物馆里清洗与"修复"一幅画——去除多层污垢，以便看清原作。

　　塔鲁斯金将这些污垢与多年来的表演传统相类比，他想知道人们怎能如此轻易地抛弃那么多代人积攒下来的经验，又为什么要这样做呢？他煞费苦心地指出斯特拉文斯基的机械化的演奏似乎是早期音乐所追求的典范，他试图证明早期音乐界的主要演奏者古斯塔夫·莱昂哈特与尼古拉斯·哈农库特之间不可调和的演奏差别。尽管的确

有"早于你"的因素——主要是在评论家和听众中——但却很少有针对表演者的严肃认真的争论,这些演奏者都试图理解音乐的本质并尊重音乐的历史。(《早期音乐》第五章)

斯特拉文斯基对于某些古乐音乐家们的影响,有点类似于顾颉刚的"古史辨"学派对于后来解构主义历史学家的意义,而这一派本真主义者对于浪漫主义音乐文化扭曲早期音乐的愤慨,仿佛儿子由于父亲无能而发誓要重光祖辈的遗产。看:索莱姆僧侣们不是荡涤了宗教改革运动后无能的天主教音乐家强加在纯净的格里高利圣咏之上的污泥浊水吗?但一个令人尴尬的事实是:启蒙主义及现代性对包括古乐音乐家在内的二十世纪欧美知识分子的渗透,不仅使他们批判父辈,也让他们从心智和身手上更加地远离那些发动十字军和从事地理大发现的祖先。有道是皮之不存,毛将焉附。"早期"的历史既然已经被小心地切割和批判,英诺森三世的梦境无数次地成为了现实,那么,欧洲古乐中包含的反启蒙因素,该如何被纳入崇尚平等和多元、反对等级和种族差异、力图以理性和工具来建立的文化秩序呢?如果存在这种企图和抱负,那么它在极其勇敢的同时,也是极端虚伪的。也只有在这个意义上,前现代欧洲音乐生活中包含的偶然性、无意识和碎片化的因素,才显得那么可贵,当然也很刺眼。"早期音乐"在本质上,仍然是一种渗透了历史意识的西方资产阶级精英的"现代音乐"。而即便在古乐演奏界和音乐史学家中饱受争议的"原真演奏"所凸显出的现代性,大约已经不再是一个音乐和历史的话题,而属于哲学思考的领域了。如果阿多诺活到今天,他是不是应该对此多说几句呢?

目录

插图目录

第一章

"早期音乐"是什么？

这是一本关于过去的音乐的书。中世纪、文艺复兴与巴洛克时期的音乐在初次被聆听后，又经历了不断被遗忘、复又重现的过程。对许多读者与我来说，它们是美和迷人的，它们能开阔我们的视野，让我们的灵魂更加丰盈。

从十九世纪早期开始（大约与博物馆兴起同时），人们在音乐生活中开始表现出对过去音乐的兴趣。例如十九世纪早期格里高利圣咏的复兴，十九世纪晚期德国试图将帕莱斯特里那的音乐定性为不朽之声的"切奇里亚运动"，门德尔松对巴赫的复兴……这些都是从前的人们为恢复过去的音乐而做出的一些努力。

近些年来，这种兴趣被赋予了特别的意义，代表了两种特殊的趋势：第一，重新发掘未受到充分赏识的、小众的曲目；第二，努力恢复从前的表演风格，并相信通过这样的复原表演实践能够使过去的音乐重焕新生。中世纪、文艺复兴与巴洛克时期的音乐是这些理念关注

的重点，它们的曲目也因此被赋予了新的光辉与吸引力。

2 对乐器、演奏技法和保留曲目的研究与复兴在二十世纪取得了很大成就。起初，受到一种回归自然的精神的影响，出于对于既定知识观点的质疑、对强制执行某种规矩的反叛，兴起了将早期音乐视为参与者和聆听者所共有的音乐的观念，一种类似于"艺术与工艺运动"遂在二十世纪六十年代的政治泛音中悄然发生。近年来，一些获得了巨大成功的表演者和团体力图使早期音乐越发专业化，而这一运动本来属于业余爱好者及参与者的一面却日渐落寞了。

为什么要复兴古老的音乐？

世界上已经有那么多的音乐，每天人们都会制造出那么多新的音乐，音响广播随处可得，以至于我们永远无法全部听完。那么为什么我们要如此努力恢复过去的音乐呢？有如下几方面原因可以解释之：异国情调、历史感、新鲜感、政治诉求……而最终极的原因大约是：这种音乐能令人愉悦。

早期音乐就像"世界音乐"那样为人们提供了与自身文化、传统和经历截然不同的观感体验。这本身就是已遗失曲目的吸引力的所在。那些尚还存在的曲目可能是规规矩矩的，可能很高雅，也许很优秀，但是它们不具备异国情调的新奇感。而更早的曲目却建立起了我们与不同世界的关联，给予我们足够的理由去质疑音乐如何运作、能意味着什么、听起来是什么样子的各种假设。

我们同样想知道过去的人们听什么音乐。那些中世纪绘画中的小天使唱什么、弹什么？那些身在宴会现场的音乐家在干什么？伊丽莎白一世女王起舞时的伴奏是什么？伴随路易十四用餐的音乐又是什么？这些问题属于历史学家而不属于音乐家，因为我们的初衷是

探究历史知识而非音乐趣味：试图勾画出一个悠远稀薄但同样迷人的某个时代的历史全景图，如果最后还能发现令我们喜欢的音乐，那就再好不过了——毕竟，不会有人质疑为何要欣赏哥特式大教堂及凡·艾克和达·芬奇的绘画。视觉艺术的爱好者几乎不用被迫为他们对这些事物的热爱而辩护什么，但过去的音乐往往没有受到同样高度的尊重。对早期音乐复兴的动力在本质上说是具有历史意味的，类似于我们执迷于中世纪的烹饪或是巴洛克的衣着服饰。

　　纯粹的新鲜感也可视为人们对早期音乐感兴趣的重要原因。因为它不同于任何当今的音乐，也不同于任何其他文化中的音乐，它甚至不像它自身，它由一系列历时久远而包罗万象的乐曲组成，其共通点仅在于：它们都古老而未知。试想：第一位听到依照斯皮耐琴指位谱用琉特琴演奏十六世纪弗罗托拉的人，在很长一段时间内都会感到异常满足（或许）吧，甚至可能会为满足自己的一点虚荣心去推荐其他人也尝试弹奏一下。

　　二十世纪六十年代与七十年代的许多抗议活动（例如民权运动、反战运动等）产生了被称为"反主流文化"的运动，提倡抵制传统的世袭与精英统治。某种程度而言，早期音乐是非传统和开放性的（例如，历史上乃至今日的许多暑期研习会都会上演早期音乐作品）。早期音乐也不矫揉造作，能兼备学院气质与流行特色，从而成为群众参与音乐生活的一种风尚。早期音乐有时被我们称为一种"运动"，常常伴随着其他活动风潮一同出现（例如由皮特·西格、阿兰·洛马克斯等人推动的民间音乐复兴运动），这不可能仅仅只是巧合。

传统与中断

　　这世界上几乎所有音乐会的、艺术的和经典的音乐，都是要么通

4 过电子设备聆听,要么以传统方式聆听。通过录音或广播听音乐的人比去现场听的人要多。比起陌生的音乐片段,大多数人更倾向于听他们所熟知的曲子,哪怕是当代作曲家的作品,也很少有人会去听现场版或首演。像爵士乐和摇滚之类的演出,其中很大一部分魅力在于它们赋予听众现场意识,一种出席了别人没听过的、独特事件的存在感。即兴创作令人兴奋,而音乐会演出常缺乏那种实时表演的刺激,那是另外一种体验——艺术家们去研读印刷品乐谱,随后去重现之前我们已经聆听过的音乐作品。我们聆听录音时也会缺乏这种感觉,即便是聆听爵士乐或其他即兴演奏录音也一样,因为录音没有失误的风险。

早期音乐活动的现代复兴很大一部分原因是为唤起音乐存在的兴奋感、那种昙花一现的存在感、让人们产生"我在这儿"的"当下"感。重温过去的音乐一部分是复原(至少现在的我们)之前没有听到过的音乐,另一部分是重温过去的演出风格(包括即兴创作、旋律装饰和别的表达效果),这些风格有悖于我们对现代演奏者的培养方式——一种严格依照乐谱标记、机械复制般地去演奏作品的训练方法。早期音乐的复兴是如何成功接近这些目标的,这个议题仍处于尚未休止的论战中,但它存在的动力无疑源于一种重拾人类过去经历的夙愿,一种自发的情怀。

直到十九世纪末,如果你想听音乐的话,还是要在约定好的时刻将身体移动到音乐表演的现场,除非你自己知道如何在家演奏它。对于几乎所有人而言,音乐本身就非常有价值——一千个听众有一千个哈姆雷特,不过,音乐的"表演"里面也可能含有一种已然消失的价值。

现在,有了录音与各种回放设备,我们能选择任何时间听任何音

乐，听历史上的保留曲目、听到任何地区的音乐。我们能在起居室听宏大的管弦乐，并随时根据所需在转身走进厨房时让它暂停一会儿，回来后再让马勒的交响曲继续演奏下去。这相当了不起。

过去一个世纪里累积的众多音响资料，让我们了解到发生在过去的表演事件和各种曲与风格。而随着对表演风格聆听偏好的改变，我们也能发现对特定作品的表演方式不止一种，至少在上一世纪确是如此。

或许仍有人会说他按照巴赫的原样弹奏了某支曲子，因为他的老师是在维也纳跟随某某某学过，继而依次上承到车尔尼、贝多芬，然后再这样慢慢回溯到巴赫之类的。当然，这些演奏者大概没听过这支曲子在录音时代所历经的变化，否则他们会质疑传统的确定性与表演风格的整体化有何依据。

虽然早期音乐的推崇者愿意相信传统是未中断、未动摇的，但却也不能否认有些特定的表演传统是再没法复原的了。例如，波旁朝流传下来的羽管键琴在法国大革命时期烧成了灰烬，而大革命后从巴黎音乐学院开始直至今日的职业化音乐教育，实际上与此前十八世纪的（主要是巴洛克晚期及之前的）音乐实践存在着不可逾越的鸿沟。即使我们相信传统的师承关系是坚固的，但这层坚固的传承史至多也只能追溯到十九世纪早期。

通常而言，我们去教授并演奏这一时期之前的音乐，只是视为一种对过去的音乐、对保留曲目的常规练习或对一种已知表演风格的实践运用。例如，巴赫的前奏曲与赋格之于钢琴家；他的三重奏鸣曲之于管风琴家；他的意大利语巴洛克风格咏叹调作为开场热身曲之于歌手的练习，这些都是按照"现代的"、十九世纪的风格来实践的。这种音乐实际上已经逝去了。

5

6

　　而早期音乐运动试图重新审视这种被规训的音乐（包括在音乐厅里已经被经典化了的音乐、现代的室内音乐会和当前歌剧院的戏码）。早期音乐运动聚焦于更早期的音乐，试图融入当时的语境去理解那些用现在的耳朵听来有些稀奇古怪的音乐，去感受它们其实极平常且迷人的美。

　　早期音乐还有与表演相关的另一方面：关于音乐如何表演，而不是音乐本身。对于表演的强调是早期音乐运动的两个主要观念之一，即通过扎实严谨的研究，已遗失的音乐实践是可以复原的，被中断的传统也能够延续。

　　通过孜孜不倦地研究与对过去乐器的重制，二十世纪六七十年代的开拓者们发现用羽管键琴演奏巴赫的作品，比用施坦威钢琴更能产生动听的音色；而科雷利的作品则更适宜于用羊肠弦［gut-strung］弹奏，它比现代小提琴更轻柔低沉。演奏者们也努力研究并仔细审视一些幸存的乐谱，试图通过它们重新发掘出一些演奏技巧和风格惯例。一些论著为巴洛克晚期的音乐实践提供了原始依据，例如，卡尔·菲利普·伊曼努埃尔·巴赫1753年的《论键盘乐器演奏的真正艺术》；约翰·约阿希姆·匡茨1752年的《长笛演奏说明》；利奥波德·莫扎特写于1756年的《小提琴演奏基础教程》。一些现代演奏者怀着一种坚定不移的、势必成功的信念：他们用尽全力从这些文献中搜集信息并运用于古乐实践。

　　相信它一定会成功，当然是建立在知道"它"是什么的基础上。毫无疑问，我们从那些开创性的学术与表演活动中学到了很多，二十世纪六十年代以来一直听巴洛克音乐的人都能感到这些努力所带来的巨大变化。

　　要知道"它"是什么，我们可以先看看"它"不是什么：它不是

7

在"本真性"［authentic］风尚的引导下将所有音乐片段演奏得简单划一、千篇一律、墨守成规的表演方法。这种风尚不同于十八世纪主流所青睐的品位、表达、感觉及依据不同条件处理作品的演奏模式——这种模式清楚地表示世界上没有两场相同的表演。并且它不仅仅只关注某一特定地区或时代，尽管文献中的论述无一例外都来自十八世纪中叶的德语地区；但一个悖论是，这些地区既不是音乐活动中心，也不是爱乐者唯一热衷的地区与时代。（我们也能发现一些早期的音乐作者——包括约翰·道兰和弗朗索瓦·库普兰——但没有德国的作家们全面宏富。）

关注这些论文是一个重要的开始，且投入到这项事业中的人都能为其所知所获感到无比骄傲，为巴洛克音乐能够重铸活力、焕发新生感到非常自豪。当时一个重要的时代精神是，由开拓者们带领着，通过坚持不懈地奋斗，努力恢复被丢失的传统。如今，已经有一两代这些开拓者们的门徒成了教师，学生们也能够随时去音乐学院或暑期研习会学习巴洛克音乐的演绎之道，找到一位得到几代真传的训练者，而不至于为接近巴赫与亨德尔而刻意忘却浪漫式演奏风格。这或许缺少了一份发现新事物的惊喜，但无疑使音乐表演的标准得到了很大提高。

开拓者们曾经尝试去发现一种当代的音乐表演风格。这基于一种（也并不是所有人都认可的）假设，即作曲家、聆听者和表演者在任何时空下都存在能够相互理解的关联，并且让音乐自身去表达才是最好的表达。有些人反对，他们认为这种演奏方式并不一定适合于过去的人，况且我们不是过去的人，我们是我们自己，我们为现在的自己而活，并且我们无法忽略周遭的音乐环境，无法拒绝钢琴、麦克风、扩音器及使用拇指的现代键盘技巧，也无法回避如果要声音充满音乐

8

厅，那么演唱与演奏的音量就要嘹亮宏大。而早期音乐的死忠粉们会耸耸肩，微笑着对他们来句"慢走不送"。不过，即便是使用现代乐器演奏，也能通过调整某些方面使之适应历史的风格，从而影响整个表演（例如，不论我们用哪种乐器，只要适当地调整一下节奏就能重塑一支乐曲）。

然而早期音乐还有另一方面，即音乐本身。就是说，我们不仅要重现过去的传统，还要重现过去的音乐。由于某种原因而失宠与弃之不用的曲目，一旦重现和复活，就能给人们提供更为愉悦的音乐满足。

遗失的保留曲目

没有人记得的话，音乐就"遗失"了。要是有人想办法把它写下来，就可以用做再次表演的"备忘"，我们也就不会忘记它了。发展于西欧中世纪时期的音乐记谱法使人们得以了解大量早已无人铭记于脑海中的音乐。虽然乐谱中所承载的细节随着时代、记写体系和记录者的不同而有变化，但随着时间的演进，乐谱对作品细节的记载程度越来越高，因此不论我们拥有的是音乐的记录形式，还是活着的音乐家，我们都同样可以拥有音乐。

9　　大多数音乐会表演都属于记谱与记忆的结合，几乎没有人在音乐会上看谱演奏。要么像大多数钢琴演奏者或声乐表演者一样（常常用乐谱来）记住音乐，要么像大多数管弦音乐会的演出者一样读谱表演，但在演出前会反复练习。仅仅依靠记忆演奏的话，就会有遗忘的风险，或不小心记误串到下一场表演。但若只依赖乐谱演奏的话，演奏者们又会有不能够完全理解谱面内容的风险，或者还有一种情况——事实上总是这样，那就是谱面上呈现了一些元素（通常包括音

高、音符时值），而未呈现其他要素（往往包括力度、运音法、强弱变化和音色）。乐谱中缺失的正是那些似乎理所当然应由作曲家来提供的东西，而这些东西恰恰需要演奏者自己来补充呈现。在排练时，大量的时间就在做这项工作。

早期音乐主要关注一些我们没听到过但却有乐谱留存的音乐。为了演奏音乐，我们需要尽可能地理解乐谱的含义，也要理解乐谱之外的信息或一些不那么明确具体的提示，这里面有许多惯例需要熟知。

当音乐家们试图理解古老的曲目时，他们往往会问一些曲高和寡的问题，比如，如果有的话，颤音以主要音开始还是先弹奏高一点的音更合适？倚音到底要弹奏多久？这些常常是研究现存乐谱的常见问题，并需将乐谱中符号的意义与公认的演奏惯例进行对照。

另外也有一些基础的问题，基础到只有在知道确切答案的情况下，才能理解与演奏音乐。这些问题如："在游吟诗人的歌曲里，旋律节奏是什么？"或者"考虑到我们没有十三世纪以前的乐器，那么绘画与雕塑中常常描绘到的乐器是什么？"或"如果我们没有器乐伴奏，那为什么在图像里中世纪的歌手总是拿着乐器呢？"

这种情况下，就见仁见智了，音乐可以成为试验与表达的丰富源泉，否则它无法成为当代人所认可的表演，毕竟太过遥远。

早期音乐的另外一面与表演并无直接关联，而是致力于打捞尘封的古乐曲，不属于像硬币一样的音乐表演与经验一体两面的任何一面。它们藏匿于一些现存手稿中，或是一些十九、二十世纪的学术校勘本中——这些学术刊本音乐学家是熟知的，其他人却很少对此感兴趣。不知什么原因，有时会突然流行起一种特定的音乐——圣咏、维瓦尔第小提琴协奏曲或是巴赫的羽管键琴音乐。读者们或许还记得

10

这样的时尚——西洛斯的圣多明戈僧侣的"圣咏"音频（西班牙修道院的旧唱片汇编）在二十世纪八十年代意外走红；维瓦尔第的"四季"协奏曲的持续流行（我到现在也觉得不可思议）；（最近又兴起的）格伦·古尔德所录制的巴赫唱片的流行……更不用提所谓的帕赫贝尔卡农了。

历史复兴

过去的音乐在其他时间与地点也曾引起人们的兴趣。有很多原因可以解释这种独特的现象——通常它们是古代珍品，有时也真的是

1. 意大利维琴察的奥林匹克剧院。由建筑师安德里亚·帕拉第奥仿造古希腊剧院设计而成，1585年3月3日开幕，开幕演出由安德里亚·加布里埃利作曲，旨在回溯古希腊戏剧的精神。

对艺术的好奇心。不论哪一种都是独一无二的。

维琴察城里的奥林匹克学院中有一座辉煌的大教堂，按照古希腊风格建成，那是建筑大师帕拉第奥的收官巨作。帕拉第奥在剧院竣工前逝世，故由温琴佐·斯卡默基续建完成。剧院于1585年3月3日揭幕，上演了索福克勒斯的《俄狄浦斯王》，该剧的意大利语译文出自"学者"之一奥萨尔托·朱斯蒂尼安，合唱部分则由安德里亚·加布里埃利配曲。这次演出尝试带给现代观众一种身临其境的强烈体验感，使得古希腊悲剧的能量通过合唱音乐直入人心。

1726年，作为歌手们的私人俱乐部，古乐学会在伦敦建立。成员们在酒肆饭馆哼着音乐娱乐助兴，而他们表演的第一首曲子是卢卡·马伦齐奥的一首牧歌。这里的"古"[ancient]乐并非真指中世纪之前的音乐，而是那些已经过时得无法在当代曲目中容身的旧音乐——我们可称其为"早期音乐"。那是一个专业人士的聚会，成员都是著名作曲家与歌唱家，以及一些很有天分的业余爱好者（包括威廉·荷加斯），他们的节目单往往包含文艺复兴的宗教音乐与牧歌，且多数出自意大利作曲家之手。

"古乐演奏会"也是一个类似的组织，它成立于1776年，很快便成了一个公开的系列演奏会，专门上演问世超过二十年的音乐。在音乐风尚快速迭代、各式音乐令人耳目一新的年代，虽然他们的演奏曲目不是很古老，却富有价值地提供了一种关于早期音乐的定义。这种演出活动一直持续到十九世纪中叶。

奥地利的玛利亚·特蕾莎皇后有一位私人医生戈特弗里德·范·施威腾，他兼任帝国图书馆馆长之类的很多官职。范·施威腾是个音乐爱好者，尤其喜欢巴赫与亨德尔的作品，因而他希望这

些作品能够在维也纳广泛传播。"每到礼拜天，"莫扎特写给他父亲
道，"十二点钟时我得去找范·施威腾男爵，他那儿除了亨德尔就是
巴赫。"在音乐会厅堂里演奏巴赫赋格键盘乐的弦乐三重奏版本（莫
扎特为其谱写了完美的前奏音乐）。范·施威腾还通过他的联合协
会［Gesellschaft der Associirten］组织了规模更大的音乐会，在王子们
的宫殿、帝国大图书馆或城堡剧院里完整上演了亨德尔的全部清唱
剧。莫扎特为这些音乐会重新编排了亨德尔的《弥赛亚》等作品，在
充分尊重亨德尔原作中声乐与器乐的基础上，增加了长笛、单簧管、
大管、圆号与长号声部。

13　　　虽然巴赫和亨德尔的音乐问世也才不过五十年（《弥赛亚》首演
于1742年，而莫扎特的版本是在1789年），但适当改编配器来适应当
时维也纳听众的品位是很有必要的。不管范·施威腾的努力是否促
成了早期音乐的复兴，但很明显，听众们与他都很欣赏这两位虽伟大
但已过时的作曲家音乐中的美。

　　　一种渴望找回正确的、正统的、与罗马天主教相配的音乐的潮
流在十九世纪的德国悄然而至，于是人们重将帕莱斯特里那的音乐
视为宗教音乐的黄金准则加以崇奉。唱诗班按照文艺复兴时期罗马
唱诗班的风格创制，而帕莱斯特里那的音乐版本是在弗兰茨·克萨
维尔·哈贝尔（雷根斯堡主教座堂的唱诗班指挥，兼任一所著名音乐
学校的创办人）的指导下确立的。这场风靡于世界各地的运动基于
帕莱斯特里那的音乐风格，以无伴奏表演为特征，且乐器只用到管风
琴。帕莱斯特里那因他的《马切洛斯教皇弥撒》而被（错误地）视为
是复调音乐的救世主，人们认为这部作品对特伦特公会议产生了影
响。而关于帕莱斯特里那崇拜，最具代表性的作品便是汉斯·普菲茨

纳的歌剧《帕莱斯特里那》（1915年）。

虽说这场运动主要基于宗教虔诚，但它同样也体现了人们对于想象中的过去的艺术那种简单的渴望，就像英国兴起的拉斐尔前派那样，并且，它反映出十九世纪方兴未艾的历史化的博物馆文化的总趋势。

1829年3月11日，年仅二十岁的费利克斯·门德尔松组织上演了巴赫的《马太受难曲》，这是早期音乐复兴中最著名的时刻之一。演出在柏林歌唱学院［Berlin Singakademie］举行，门德尔松对那里了如指掌，因为他曾在那学习并参与合唱团演出。

在1823年，门德尔松十四岁时，他的母亲将这部作品的总谱手稿送给他作为圣诞礼物，他开始研读这部作品，之后顺利说服总指导让他举办了一场公开演出，于是这部作品才能在巴赫身后第一次被人听到。

14

门德尔松的演出版本远不是我们常常提及的"本真的"。相反，它被缩减、重新配器，并且两个唱诗班有几百人。木管安排在后面，一直延伸到三扇敞开的门外。门德尔松站在唱诗班中间，背对着其中一个唱诗班，间或弹弹钢琴，他偶尔指挥，挥一小段，一旦乐句顺畅又将手势停止。

这场演出很重要。它重新激发了人们对于巴赫大型教堂音乐作品的兴趣（他的键盘音乐一直未过时），并促成了巴赫协会［Bach-Gesellschaft］的建立，该协会汇编了巴赫的全部作品。

巴赫的音乐与帕莱斯特里那的完全不同（尽管他的对位法写作不逊色于任何人），而关于两人极不相同的复兴之路，尽管可能都要归功于宗教意图，但似乎也与追逐浪漫主义、异国情调和对已逝过去

的渴望有关。同时，巴赫复兴也蕴含着德国民族主义崛起时的自豪。

1832年，笔耕不辍的音乐作家弗朗索瓦-约瑟夫·费蒂斯在巴黎举办了一系列历史音乐会，大部分在巴黎音乐学院举行。从歌剧史开始，音乐选段包含了从贾科波·佩里的《尤丽狄西》到蒙特威尔第的《奥菲欧》。音乐会伴随着讲座，这些讲座内容后来也刊登了在费蒂斯办的《音乐期刊》[Revue musicale]中。音乐会很长，质量也并不总是很好，但入座率极高，因此也暗暗验证了人们对早期音乐确切的好奇心，虽然观众们往往对这自发的好奇心并无觉察。费蒂斯的道路大致与进化论观念截然相反，因为在他看来，过去的音乐并非"名副其实"的当代音乐猿猴般的祖先，而是另一种同样优秀的风格。

因此，早期音乐的复兴并不是什么新鲜事。然而，这些发生在过去的音乐同现在的一样，所有的音乐都是即时的音乐，而且比起旧的来说，表演者与观众都更青睐于新的音乐。（也并不总是如此，现如今我们更喜欢听已知的旧音乐，并且我们还能从广泛的历史与文化全景中做出选择。）

在这个时代，由于我们的选择林林总总，因此只是将早期音乐视为与现当代艺术相区隔的众多选择之一。即便我们的交响乐团总是演奏过去的音乐，我们也很难将其定义为早期音乐乐团。早期音乐的复兴是自发地复古，我们从中体会到现在与过去的断裂，而不是连续。

我们将早期音乐分组概括为几个历史时期：中世纪、文艺复兴、巴洛克。但实际上，"好古乐"的十九世纪正迅速成为早期音乐复兴的对象。现如今，有着历史性特征的管弦乐队不仅用来演奏贝多芬，还要演奏勃拉姆斯与马勒。所有的音乐终将成为早期音乐——只要经历的时间足够漫长。

第二章

保留曲目：中世纪

中世纪往往被定义成一段中间的时期：从古代社会结束，到文艺复兴古典重现。然而，对于音乐来说，中世纪却并非一段中间的过渡，而是整个西方音乐史的开端。从格里高利圣咏到十四世纪晚期之间的——被我们认为是"中世纪的"音乐，在现代迎来了新生。对于前者，是因为伴随着十九世纪浪漫主义对哥特式建筑的复兴，格里高利圣咏也同样得到重视，自那时起，本来是罗马天主教崇拜仪式一部分的圣咏，逐渐成为音乐会曲目，与我们难舍难分了；对于后者，是由于近来早期音乐曲目的复兴中，文艺复兴与巴洛克时期的音乐对于早期音乐爱好者来说更加有吸引力，也或许因为更易获得的缘故。

中世纪音乐的曲目有很多，绝大多数是声乐作品。不仅包括圣咏，也有大量单声部俗语歌曲（特罗巴多、特罗威尔、恋诗歌、坎蒂加、劳达赞歌）；礼拜仪式的单声与多声部插入乐段（附加段、继叙咏、孔杜克图斯、经文歌、奥尔加农）；十三、十四世纪的大型经文歌、

宗教与世俗曲目；马肖、兰迪尼及其同时代作曲家们的多声部歌曲。

17　　如此种种都是近来的开拓，而对于那些渴望获取关于这些曲目的精准演奏指导的表演者来说，时间的鸿沟就成了不可逾越的障碍，它为演奏者的创造性表演带来了挑战：有些成功，有些失败了。

圣咏

一般而言，格里高利圣咏与基督教有着同样久远的历史。不过我们对其历史实际上知之甚少，最早的手抄本也只能追溯至九世纪。圣咏是整个西方音乐历史长河中唯一没有中断的音乐形态。它从未离

2. 合唱队在演唱。领唱指着音符，而唱诗班成员们则通过轻拍肩膀来稳定节奏，这样的画面在中世纪插图中很常见。

开我们，而是一直在身边，是未被中断的传统，就此而言，我们根本不能说它是"早期音乐"。然而，十九世纪的教会人士与学者们试图去揭示这传统在中世纪早期的渊源，于是它的复兴随即展开。

圣咏表演是复杂的，因为不论是音乐本身，还是它的演出形式，在历经几个世纪的沉淀后，已然发生了很大变化。这很可能是一种全然消失的流畅且灵活的歌唱方式，或许有点类似于某些来自中东的新潮音乐。在中世纪、文艺复兴、巴洛克与现代，圣咏的不同表演方式组合成一幅风格多样且惹人注目的全景图。若想达到一种"原真的"演出风格，就得要指定一个时间与地点，因为其演唱方式确乎法无定法。

想想看，早期的圣咏记谱仅展示旋律线条与演出细节，本身并不精确，且没有展现节奏。现如今常用的记谱法正是基于早期音符所忽视的两种因素组合而成的——音高与时值，在现代记谱中，表演的细节要么被忽略，要么被标记在旁边——节拍、强弱等等。起初对圣咏的记谱只是用来提示，而非精确指定音高，其中涵盖一些我们没能完全理解的细节。

举例来说，基利斯马［quilisma］（颤腔）这个纽姆符号是一种具有一定表现意义的很难描画的波浪线，它通常位于三个上升音符的中间。倘若将其转译到现代精确记谱法中，其所代表的音符通常为A-B-C或D-E-F，也就是说，中间的音符基利斯马通常与后一个更高的音符相差一个半音。显然，基利斯马指示摆动的声音：一位九世纪的作者奥勒利安［Aurelian］说它是轻颤且上升的，而且这名字在希腊文中是"波动"的意思。在随后的资料中，绝大多数手稿记为A-B-C，而

有些记为A–C–C。因此基利斯马的音高并不确切：要么是种微分的音高，或是一种交替且摇摆不定的声音——在两个音符或更多音符之间"颤抖"。我们永远无法掌握它，因为这些幽雅的用以提示表演的记号（连同其他一些）在十二世纪时被均匀的单音所取代。想象一下用乐谱记录精彩纷呈的爵士演出有多困难，或是在唱片还未发明出来的五个世纪之前，记录随声附和的微妙嘘声有多么不可思议。

直到十七世纪早期，才出现圣咏的统一版本（除了一些由宗教神职人员如多明我会修士编纂而成的之外），由菲利斯·阿涅瑞奥〔Felice Anerio〕与弗朗西斯科·索里亚诺〔Francesco Soriano〕共同编订的"美第奇版"（Medicean edition, 1614~1615）成为直到十九世纪都广泛传播的标准本。然而，文艺复兴晚期的品位偏好影响了其中对格里高利圣咏的大量修订与改编，因此，奥勒利安的同时代人如果来到柏辽兹的时代，绝不会认为巴黎教堂里演唱的是他们熟悉的格里高利圣咏。

见证了一些圣咏音乐的早期复兴的索莱姆修道院，于1830年代在一个古老的隐修会中建立。在那里展开的圣咏研究，希望使天主教音乐家重溯中世纪早期之源，并最终取得了成功：索莱姆的版本与以他们的版本为基础的梵蒂冈官方版本成为了二十世纪乃至二十一世纪的格里高利圣咏的教科书。索莱姆版的表演风格有着自由灵活的节奏与舒展平顺的力度，成为一种标准，用来衡量其他的表演风格。近一个世纪以来，索莱姆僧侣的圣咏录音影响巨大；它们也表明：在同一环境中，表演风格会随时间而改变，例如，一些早期的录音相对于稍晚的德彪西式的吟唱式风格更为坚实有力。

十九世纪巴黎的圣咏表演

艾克托·柏辽兹对格里高利圣咏了如指掌，他在1830年将安魂弥撒中的《震怒之日》用在了他的《幻想交响曲》中。他似乎也运用了巴黎人所偏爱的表演风格：长且平缓的音符，伴随着一种称之为蛇形大号（因其形似蛇而得名）的奇特的乐器。蛇形号在当时巴黎的唱诗班里是一件常见乐器——费利克斯·门德尔松在1831年写道："整个巴黎的周日弥撒都离不开蛇形大号伴奏。"

现如今格里高利圣咏在天主教会中不怎么出现，但却在依靠商业运作的唱片界熠熠生辉。在音乐会演出中、在特殊活动的播放里、在浴缸里放松时，圣咏已经成为了中世纪的一种音乐符号，并且融入了艺术音乐的审美形式，全然脱离了最初基督教仪式崇拜的语境。

中世纪的宗教文化中强调匿名与服从传统，圣咏音乐是（大约）匿名且固定不变的。然而，中世纪晚期的创作理念旨在寻找各式圣咏的装饰来表达自己的艺术冲动，从而在某种程度上使圣咏在保持不变的基础上产生出全新的艺术表达。这些装饰有横向的，也有纵向的。横向装饰是对圣咏的延伸，作为圣咏前的引介，或是作为插段放在中间，而纵向意味着修饰部分与圣咏一同被听到。前一种手法被称为"附加"[troping]，后一类则是复调。

附加段是音乐中富有诗意的句子，被附加在格里高利圣咏片段中。倘若复活节礼拜天的进台经[Introit]祭文是"我在飞升，与你一起"[Resurrexi, et adhuc tecum sum]，那么附加段大概会由一位领唱者唱着"今天，众弟兄，基督复活了，让我们一起为先知对今日预言的实现感到欢欣愉悦吧，说吧……"随后唱诗班像往常一样开始唱圣

21

咏，或是在一段时间定格的冥想中由领唱者引入。演唱圣咏过程中领唱很可能会加入更多音乐注解，此时唱诗班停下来，将演唱留给附加段。附加段将一首完整的圣咏分为几个演唱部分，也是十分合适的。

　　成千上万个音乐与诗文的附加段打开了一扇静默尘封的中世纪之窗，为早期音乐爱好者提供了材料丰富的原始宝库。它们中绝大多数还未被演出，或许未来会风靡。

　　西方音乐区别于其他音乐文化的特征之一是我们制作复调——也就是同时奏唱不同的音符——的程度。我们有和声、对位、多声部唱诗班、演奏和弦的乐器（吉他、键盘、管风琴），我们视为理所当然，认为本该如此。但实际上这种现象是绝无仅有的。大多数文明共同体孕育出的音乐在形态上注重的是旋律与节奏的复杂性（比如南印度的音乐），并在这些方面远远超过我们西方的音乐实践：只有我们一心沉迷于对和声的逢迎讨好。

　　从中世纪开始就存在一种单纯朴素的观念，即一段同样的圣咏旋律要伴随着另一歌手在不同的音区同时演唱（比如说，男人和女人用相距一个八度的音高同时演唱，或两人以不同音高为起始演唱同一旋律），或是两人分别按照不同版本来演唱同一首歌。我们有一些被记谱的此类范例，不过不难想象有许多类似的旋律从未被记写下来。

　　格里高利圣咏的复调化曲目有着高度发达的记谱——圣咏旋律从一处开始唱，与此同时一段或多段附加声部同时演唱，正是这种方式使圣咏笼罩着一层圆融调和的神光。其中最庞大的一宗曲目来自十一世纪的温彻斯特大教堂（其形态尚无法全部破译），其中有数以百计的圣咏，每首都含有第二个声部，同时以不同音高演唱相同的歌词。一些现代学者与表演者重建了其中一部分，尽管很有些说服力，但是要想说清楚每一个音符的来龙去脉也并非易事。

圣咏的每一个音符上都可以叠唱多个乐音，这是观念上的一个重大突破。就像帐篷里出现骆驼的鼻子，那么整只骆驼总会冲进来，这就生出许多需要调解的新的可能。当第二声部的每一个音符都一一对应圣咏原作的音（点对点，或对位），那么搭配起来出问题的概率小一点：依照本来的方式演唱圣咏，附加声部只要简单地采用已知圣咏的节奏就行了。但倘若附加声部是多个音（很显然不能改变圣咏的旋律，不然就不是圣咏了），那么圣咏演唱者又该如何知道什么时候调整音符呢？要么他需要延长一些音匹配另一声部的多音，要么则由附加声部的演唱者遇见多个音符时唱快些，遇见单个音符时唱慢些。我们需要带有节奏标记的记谱体系，而这种记谱法恰好也被发明出来了。

十二、十三世纪巴黎圣母院的大型复调音乐作品是西方文明的纪念碑之一，正如作为其演唱环境的圣母院大教堂一样。这些作为圣咏的伴奏的片段被称为"奥尔加农"，唱诗班的歌手们齐唱圣咏，而通常由一组独唱歌手演绎的圣咏乐句会包含一个或多个装饰性的附加声部。在这种乐曲中，圣咏的每一个音都可能对应包含许多乐音的单个或多个的附加声部，因此圣咏音符有时会拖得很长——甚至出现两个附加声部的一百个音只对应圣咏声部一个单音的情况。很明显，结果是圣咏无从辨认了——它变成了一系列的长音，成了建立新的复杂织体的基础。可能说来奇怪，即便没人听出来唱得是什么（毕竟圣咏演唱的最终目的地不是人耳），但它的出现仍旧被视为合情合理。

有时候，圣咏在一支奥尔加农伴奏时演唱速度变快，于是形成了更加活泼灵动的迪斯康特风格——所有声部置于生动昂扬的节奏里，这成为很多后来模仿教堂奥尔加农音乐片段的灵感来源。

其实一些奥尔加农的迪斯康特部分是深受人们喜爱的诗歌实践

23

的素材，作为一连串附加声部加入长音歌词里演唱。而这些对圣咏主题的评注，最初具备宗教属性，又很像附加段，甚至作为奥尔加农的一部分在礼拜仪式中演唱。但不久后，从礼拜仪式中滋生并最终独立为一种艺术形式的相似的音乐部分渐渐形成，伴着拉丁语歌词及随后出现的含情脉脉的法语歌词，成为多声部的短小片段，即便起初以宗教素歌为基础，却渐渐不再适用于教堂仪式环境了。这些被"词语化"的音乐片段遂由此来命名：法语动词moter（"加词"）的分词形式"mote"或"motet"，也就是说我们的"经文歌[motet]"的最初来源，就是指为巴黎的奥尔加农添加歌词的实践。经文歌曾是十三世纪最受到音乐与文学青睐的体裁，它往往基于一个圣咏声部，含有一到两个附加声部，歌词通常采用法语和爱情主题。而到了十四世纪，经文歌成为更庞大的作品，虽然仍旧基于一个圣咏声部，但在规模与复杂程度上均有所扩展，通常为纪念大人物或特定政治场合而创作。

歌曲

人们总会唱歌，但我们所知的中世纪歌曲只有那些被记写下来的。因此它不可避免地被视为知识阶层的产物，或至少是文化精英的作品。的确有很多零碎不全，但我们仍为它的美丽与多变而魂牵梦萦。

各种欧洲语言的歌曲都有留存。拉丁语歌曲由学生或由其他有文化修养的神职人员演奏，比如《布兰诗歌》，一个手稿现存于如今博伊伦修道院的诗歌集，其文本由二十世纪作曲家卡尔·奥尔夫谱曲为合唱作品。俗语方言的发展过程中也同样留下了大量的歌曲：古老的奥克语的特罗巴多歌诗、古法语的特罗维尔歌诗、古德语的恋诗歌与其后继的师傅歌手的作品。古加利西亚语有坎蒂加、中世纪意大

利语有宗教性的劳达颂歌，不一而足。

中世纪俗语歌曲的诗歌几乎都采用分节形式，独立留存于诗歌文稿，或作为音乐手抄本的歌词被保存下来。当有音乐时，它就是第一段，并显而易见地引领其他诗节的配乐重复。俗语歌曲常常采用与格里高利圣咏同样的音高记谱方法——都没有清晰明确的节奏记写。

3. 一幅荷兰占星学论文中的插图为我们展现了各式中世纪乐器：维埃尔琴、（带有一根线的）铃鼓、西特琴、轮擦提琴与竖琴。只是竖琴画得不太对，琴弦应当从弦钮连到共鸣箱而不是柱上。

学者们对中世纪歌曲中的节奏问题的激烈纷争旷日持久,答案可能永远无法得知了。

25　　十四世纪从十三世纪的经文歌当中汲取养分,开启了复调歌曲的传统,给我们留下了很多带有确切节奏形态的精美乐曲。法国的纪尧姆·德·马肖、意大利的雅各布·达·博洛尼亚、常称为兰迪尼的弗朗切斯科,连同其他意大利语作曲家的作品等,都是可被搬上舞台的精彩曲目。

舞曲

26　　有大量文献提及游吟诗人弹奏乐器,图像中也有一人或多人使用乐器,教堂立面及别处总出现乐器的雕刻造像,但为什么中世纪流传下来的器乐音乐少之又少? 答案无疑因为它们没有被记写下来,因此难以呈现。

　　我们的确有些器乐作品:一小部分意大利舞曲,部分称为伊斯坦皮塔或萨尔塔雷洛;一小部分法国舞曲,通常叫作埃斯坦比耶。有趣的是每一组都来自不同的歌曲手稿,略显笨拙地写在古老写本的空白处。本质上讲,它们是唯一幸存下来的舞曲,同时也是除少数键盘音乐片段和能够从经文歌及一些基于器乐模式谱写的歌曲当中失而复得的孤立篇章或零星片段之外,唯一幸存下来的中世纪器乐曲。

　　这两部作品被记写下来,这有点不大对劲。我们想知道是否因为它们被抄写者视为特别好或非常艰深的范例。或许我们永远不可知晓它们是否典型,然而它们是了不起的,倘若没有它们,中世纪演出团体就会有巨大的损失。这些舞曲作品与巴黎作家约翰内斯·德·格罗切奥所描述的拉丁语术语相符,一种称之为斯坦蒂佩[stantipes]的舞曲(与之对应的法语译文为埃斯坦比耶;意大利语译

文为伊斯坦皮塔，即前面提及的两部幸存作品）。它们在形式上像礼
拜仪式的继叙咏，由一系列单元组成，并以不同的结尾再三重复。多
多少少，大概有七个单元，但始终重复，先按一种方式，再换另一种。
音乐是单声部的，且节奏清晰。它们属于音乐作品，特别是意大利的
版本，非得要真正精湛的技艺才可演奏。

中世纪音乐的表演

中世纪音乐的表演者面临特殊的挑战——同时也是巨大的机
遇。我们对这种音乐的实际演出情景知之甚少，以至于永远无法有把
握地确定：当时的听众能够认出我们是在复制他们的音乐。另外，信
息的缺失又为表演实践提供了广泛的自由度，而对后者的裁决标准是
品位偏好，而非音乐历史学术。

其中有些问题值得思考：巴黎圣母院乐派的大型奥尔加农怎样
演出？真的会有人能在独唱者演唱装饰性的高声部时拖着长长的唱
腔来对位圣咏中的长音符吗？我们应当安排几位歌手错开乐句的换
气与呼吸，从而使音符听起来连贯自然？加入乐器是合适的吗（毕竟
这些音乐叫奥尔加农［organum］——该词在拉丁文中也指管风琴）？

那么单声部歌曲又怎样呢？有很多图像画着手持乐器的歌手，也
有很多参考文献中都提及作曲家与歌手们边弹边唱，因此乐器的加入
与演唱时的器乐插曲是无可置疑的事实。然而，我们现存的音乐资料
中又只记录了圣咏的声乐旋律。所以我们需要以某种方式为其制作
出器乐伴奏的乐谱。

到底怎样呢？设置一些持续低音吗？或用旋律片段作为引子与
间奏？也许是将歌唱部分用器乐来演奏？要么是即兴创作某种复调
的器乐伴奏？凡此种种可能性都被尝试过，其结果是把一首歌变换出

令人惊羡的很多花样来。上演最多的单声部歌曲大概是十二世纪的一位特罗巴多——贝尔纳·德·文塔多恩创作的《我看到云雀高飞》[*Can vei la lauzeta mover*]。从独唱诗句的版本到繁复纷呈的器乐伴奏版，这支曲子的许多优秀录音为我们提供了聆听与理解的多种可能性。

我们有时也能从文字记录中提炼出有助于表演的信息。一位名为兰苞·德·瓦格拉斯的特罗巴多写过一首名为《五月天》[*Kalenda maya*]的歌曲，乐曲前边的文字信息提示着他是如何创作的。据称：有一次兰苞听见两位法国音乐家用民俗小提琴[fiddle]演奏了一首埃斯坦比耶，为了搭配这支旋律而创作了它。两个世纪之后，约翰内斯·德·格罗切奥描述到这首歌时，称其具备埃斯坦比耶的形式，倘若这个描述足以打动我们，那么《五月天》就成了迄今为止现存的最古老的一首中世纪器乐曲。那么，民俗小提琴表演者又在做什么呢？《五月天》甚至于比《我看到云雀高飞》的演出场次还多，于是对其进行适时的新改编几乎成了一项挑战。

一些表演者在传统单声部歌曲的文化区（比如北非、中东、巴尔干半岛等）寻求灵感。也许那里的传统代表了亘古以来的表演实践的遗则。

十四世纪的复调歌曲又有新问题。意大利歌曲有两个声部，歌词均相同，因此两个歌手能游刃有余地演出。那么三声部的歌曲该怎么办呢？尤其是其中一个声部没有歌词，或是像马肖的二声部与三声部歌曲中只有一个声部有歌词。能够将不含歌词的声部理解为用器乐演奏吗？若是，又是哪一种乐器呢？我们对此争论不休，而且似乎永无定论了。这个老议题争辩相持，在每每遇见十五世纪优美动听的班舒瓦与迪费的歌曲时，又再度复燃。

我们绝非只复现羊皮纸上的中世纪音乐表演，而是爱之欲其生地带它们走进我们的生活，大费周章却也乐此不疲。我们要求返本续绝、光复故物，我们渴望一切复旧如初，奢望我们的演绎能取悦从前的人们。哎，算了吧，它从前到底怎样，已不得而知。总算我们还有着当下的听众，能取悦一下他们也就足够了。

第三章

保留曲目：文艺复兴

文艺复兴时期对音乐家来说主要意味着十五与十六世纪的音乐。这不是一个真正的全面再生的时代，而是一个为中世纪注入了日神精神的时代（在视觉艺术中也有体现）。这也是一个复调声乐作曲家大师辈出的时代：纪尧姆·迪费、若斯坎·德·普雷、乔万尼·皮耶路易吉·达·帕莱斯特里那——他们都是教会人士，在那个宗教音乐代表了音乐风格的最前沿的时代（不同于今日），弥撒与经文歌是作曲家们心仪的体裁，但他们也会写一些世俗歌曲。

十五世纪，特别是十六世纪，音乐的出版印刷开始普及——这是前所未有的事。印刷音乐是一件复杂的事情。文字与音乐两种符号的视觉协调，特别是一个个独立的音符符干不停与线谱交界使得独立字符的印刷变得异常困难。但从十六世纪早期开始，我们拥有了制作精美的弥撒、经文歌、歌曲集与器乐曲，皆来自意大利的印刷商奥塔维亚诺·佩特鲁奇，他的书卖得贵，由一种耗时且复杂的技艺制作而

成，每张纸都要经过两次印刷，一次用以印谱，再一次印音符。十六世纪三十年代，法国印刷商皮埃尔·阿丹尼昂开发出一种单音压印的方式，将每个音符配以相应的一段线谱。整个十六世纪扶摇直上的音乐出版浪潮——无论宗教的或世俗的——为我们提供了广泛且优质的文艺复兴音乐的文本记录。

31

宗教音乐

谈文艺复兴的宗教音乐无法脱离教堂唱诗班的曲目。十九世纪的切奇里亚运动为恢复大教堂与主教堂的合唱音乐做了大量努力，英国的大教堂与大学唱诗班延续了都铎教堂的合唱音乐传统。同样，教堂的管风琴手也一直保持着演奏早期音乐的传统。可文艺复兴晚期的音乐才真正是我们了解并保留在合唱曲目中的音乐，包括帕莱斯特里那、拉索斯、伯德、维多利亚和许多其他人的作品。

文艺复兴早期的音乐不适于在现今的教堂唱诗班演出，如十五世纪的弥撒与经文歌、纪尧姆·迪费、若斯坎·德·普雷、伊萨克、穆顿、雷吉斯的作品，还有精彩绝伦的《伊顿唱诗班谱本》中的许多作曲家们的音乐。音域往往不适合混声四部合唱的常见设置，包含非常规的声部（长音的定旋律或者过于活跃的上方声部），但却幸存并重见于录音与音乐会演出。

表演并录制文艺复兴时期大部分声乐作品的是专业乐团而不是教堂唱诗班。这些乐团本身大多不是合唱团，而是由一位歌手担纲一个声部的独唱家乐团。事实上，这似乎更接近大多数文艺复兴时期的大教堂歌队，而不是现如今声如洪钟的大教堂、大学与其他教会唱诗班。关于文艺复兴时期的大教堂和贵族小礼拜堂的演出人员详情还不够明晰，但似乎就像在西斯廷教堂一样：即便在人员多到足够加厚

33

4. 埃蒂安·杜贝拉克：西斯廷教堂教皇仪式的版画（1578
年，局部）。教皇唱诗班聚集在读经台周围，在右边围墙阳台
式合唱席内唱歌。

各声部时，演唱往往也只由个别歌手承担。

宗教音乐由弥撒与经文歌组成，包括有时被归于经文歌范畴的特定体裁（赞美诗和继叙咏）。一支弥撒通常是天主教弥撒套曲五个常规部分之一，歌词固定不变，以希腊文或拉丁文命名：慈悲经、荣耀经、信经、圣哉经、羔羊经。文艺复兴时期的大多数作曲家都会以这五个文本为基本主题材料来创作弥撒音乐。

一种备受欢迎的以定旋律［cantus firmus］贯穿弥撒五个乐章的方式在十五世纪出现。定旋律是一种预先存在的旋律，往往以长音形式出现，并通常置于低音声部（也因此种功能而得名，"tenere" 的拉丁文本义为 "固定、保持"，"tenor"［男高音声部，本义为 "支撑声部"］一词即源此）。这显然与圣咏实践息息相关，即保持一个定旋律声部的同时装饰若干附加声部。

以圣咏中的慈悲经旋律作为复调慈悲经乐章的定旋律合情合理，荣耀经圣咏与复调荣耀经的关系也是如此，其他乐章以同此例，比如十四世纪纪尧姆·德·马肖创作的《圣母弥撒》就是绝佳例证。但十五世纪似乎惯于将定旋律一以贯之五个乐章，这时我们便会发现：圣咏慈悲经尽管适用于复调的慈悲经乐章，却与其他部分格格不入。因此就要从别处选择适合作定旋律的曲调，力求宗教情绪相符：迪费的弥撒套曲《上主侍女》［Ecce ancilla domini］与《万福天国圣母》［Ave Regina caelorum］均借用了素歌的交替圣咏；若斯坎·德·普雷的《尽情欢乐》［Gaudeamus］和《万福玛利亚星辰》［Ave Maris Stella］亦复如此，而他的《引吭高歌》［Pange Lingua］则引用到了赞美诗。很多作曲家使用花唱（以一长串音符对应歌词中的一个音节）咏唱交替圣咏中的 "首词"［Caput］。有些采用俗语歌曲旋律：迪费的《脸

34

色苍白》[*Se la face ay pale*]基于他自己的歌曲；奥克冈的《我在工作》[*Au travail suis*]与《越来越》[*De plus en plus*]也使用了世俗曲调；若斯坎基于《不幸向我袭来》[*Malheur me bat*]与《绝望之命运》[*Fortuna desperata*]的素材创作弥撒；还有很多作曲家（例如帕莱斯特里那）使用类似《武装的人》[*L'homme armé*]这种脍炙人口的歌曲进行创作。

十五世纪的作曲家与音乐家很大程度采用定旋律弥撒的传统，其中最具代表性的是纪尧姆·迪费（1397~1474）、约翰内斯·奥克冈（约1410~1497）、若斯坎·德·普雷（约1450/1455~1521），还有同时代的伊萨克、奥布雷赫特与皮埃尔·德·拉吕[Pierre de la Rue]。定旋律解决了在规模较大的作品（这样一首弥撒几乎与莫扎特的交响曲一样长）中保障多样性的同时维持统一性的挑战。定旋律为其他声部提供了创作基础，在定旋律声部静止的地方常填充二重唱（奏）或三重唱（奏），多为卡农或模仿的形式，并且在整体上呈现统一性。

然而，并不是所有弥撒套曲都采用定旋律。奥克冈就写过一些无定旋律的作品：《咪-咪弥撒曲》（*Mi-mi*，以其调式特征来命名）和《任何调式弥撒曲》（*Cuiusvis toni*，能在不同调式上演唱）。若斯坎还有两部基于卡农创作的弥撒。

文艺复兴时期的经文歌是基于拉丁语歌词（但不是弥撒的经文）创作的宗教声乐作品。迪费创作了一些具备中世纪晚期定旋律风格的仪式经文歌，但绝大多数作曲家则采用另外的技法进行创作：有时是"释义"[paraphrase]，是说其中一个或多个声部大致采用圣咏或其他特定旋律的轮廓，但将其调整以适应当下特征，或是"模仿"[imitation]，即各声部以相同旋律逐次进入。

35

　　"模仿"是文艺复兴风格的主要馈赠，我们能从一些熟悉的作曲家（从若斯坎到巴赫、亨德尔等等）的作品中感受到。它是十六世纪最重要的音乐创作技法，一般表现为：第一个声部为主题动机，当其向下发展为新的音乐片段时，另一声部以相同动机旋律进入；当第一和第二声部向下发展时，第三声部以相同动机进入，直到所有声部共同演唱，之后可能会有一个结成模仿点［point of imitation］的终止。或是某一声部开始一个新的动机，其余声部也依次模仿第二个主题，这次大概会按不同顺序轮流进入。这种技法有着巨大优势，它提供了一种"定旋律跳板"，每一进入的声部都承载动机，就如同一个临时的定旋律声部，为其他声部的生成提供了着力点。它也保障了声部间的平衡，因为各声部均参与模仿。千变万化的织体，产生于不同的声部组合形态，产生于非模仿性的对位或和声性效果的段落，产生于模仿本身的变化——成对声部的模仿及动机本身性格的变化。在宗教音乐创作中采用这种模仿风格的优秀作曲家包括帕莱斯特里那、伯德、维多利亚与拉索斯，他们常被视为文艺复兴时期的殿堂级音乐家。

　　十六世纪作曲家创作的许多弥撒或经文歌，都基于既有的模板（和十五世纪的许多弥撒曲一样），对这些作曲家来说，作为模板的往往是一首复调乐曲（一首世俗歌曲、一首经文歌或一个弥撒乐章）。创作新作品的作曲家们通常使用模板的某一方面（动机、织体的模进或一些旋律素材）重新写成全新的作品。例如，帕莱斯特里那的弥撒曲《来吧，基督的新娘》［*Veni sponsa Christi*］正是基于他自己的同名复调经文歌，而后者的词曲材料均来自交替圣咏。

　　对其他作曲家或者对自己已有的作品的模仿，无疑是一种可贵的品质，许多作曲家还在作品中引用德高望重的老师或同时代作曲家的音乐，这也被视为一种致敬方式。

36

世俗音乐

文艺复兴时期的音乐并非都是宗教内容的。世俗音乐的风格流派名目繁多，如比重较大的世俗歌曲、用于合奏的器乐曲、独奏键盘曲或琉特琴曲等。

小型合唱音乐在意大利牧歌中达到巅峰，作曲家们试图用音乐展现出最高等级的诗学。不同的情感，从一般的感情（悲伤、爱）到独特的细节描述（鸟儿鸣唱、涟漪扩散），都是作曲家、歌手与听众喜闻乐见的。意大利牧歌的词乐融合达到炉火纯青的地步，或许以英语为母语者永远也不能够真正理解这种浑然天成的美妙，但牧歌确实被引入到了英国，在意大利风格的影响下诞生了很多佳作。

十六世纪早期的牧歌作曲家是在意大利工作的北方人：阿卡代尔特、维尔德洛、维拉尔特、罗勒和年轻的维尔特［Giaches de Wert］；后期牧歌作曲家大多是本土人士：安德里亚·加布里埃利、马伦齐奥、蒙特威尔第与以半音化著称的"罪狂"杰苏阿尔多。他们将彼特拉克的诗歌（牧歌歌词文本的首要来源）以及阿里奥斯托、塔索、瓜里尼（"忠实的牧羊人"）与马里尼等大诗人的作品谱成曲。然而英语牧歌并没有采用莎士比亚等人的作品，而是更随意且田园生活化（比如"菲利斯给了我最美的花"）。

牧歌是供一小组歌手表演的复调歌曲，也主要为演唱者们自己所欣赏（当然也可能包含一些听众）。它是一种参与性音乐，任何受到过良好教育的绅士淑女都能参与其中。十六世纪后期牧歌的表现力与戏剧化的对白更为突出，表演技巧也更难，更需要真正的专业歌手来演唱，这逐渐造成了业余爱好者的自发音乐与职业化的娱乐音乐的分野。例如作曲家奥拉奇奥·维奇与阿德里亚诺·班基耶里创作的

戏剧性牧歌套曲"牧歌喜剧"，将一系列牧歌连接成一个故事，包含若干角色，更像是牧歌式的歌剧。

专业与业余的区别是音乐风格改变、音乐社会地位变化的一个重要方面，有助于界定文艺复兴与巴洛克这两个时期的分野。牧歌仍然保留着娱乐与放松的特质，也是被早期音乐运动"重新发现"的最早的音乐文献之一。我们还记得阿尔弗雷德·德拉乐社，还有十九世纪晚期和二十世纪初期在英国出现的牧歌现代版本以及在吉尔伯特与萨利文的轻歌剧中必定出现的"牧歌"。

还有大量别的声乐形式。牧歌在许多其他国家被模仿，但也存在更为简单、更易演唱的歌曲，专为带伴奏的单个声部或为好几位歌手而作，通常由某一声部传递"曲调"，而其余各声部作为乐器声部或和声声部来缘饰。

声乐与器乐的边界并不如我们想象中那么严格。音乐学家喜欢指出文艺复兴时期"器乐音乐的兴起"，他们正确地意识到键盘音乐、琉特琴音乐和器乐合奏音乐逐渐变得复杂，为乐器而作的曲子琳琅盈耳。但仍有一点是事实：文艺复兴时期绝大多数"器乐音乐"其实是用乐器演奏的声乐曲——由一小型器乐组合表演的弥撒、经文歌、牧歌和各种世俗歌曲——或是将声乐作品改编成为各种独奏乐器表演的版本（"打入谱中"［intabulated］是特定术语，意味着将声乐部分写进谱表或器乐记谱中）。

文艺复兴时期的器乐倾向于成组同类乐器分部演奏，比如一系列维奥尔琴或竖笛，从女高音声部到贝司声部，均可像一组歌手那样进行合奏，而这种组合形式，也可以演奏任何在该乐器音域内的声乐作品。作曲家们喜欢为这样的组合谱写乐曲——为英格兰都铎王朝的维奥尔琴所作的重奏是文艺复兴音乐的瑰宝，尽管具体的乐器配

38

置并未指明,这样就能为表演者提供最大的灵活度(同时也有利于销售)。一些出版物贴上了"适于人声或维奥尔琴"的标签,这也表明了当时器乐实践的标准形式。但有时也要指定乐器,尤其是在多种不同乐器同时弹奏时("不连贯"或"混杂的"组合);或者为特别的音响而设计组合形式。托马斯·莫利的合奏教程用书含有十六世纪晚期英格兰的标准器乐组合(小提琴或高音维奥尔琴、长笛或竖笛、低音维奥尔琴、琉特琴、西滕琴和班朵拉琴)。这些乐器的组合似乎成为常态,跟合唱很相似;但在这种每个人都手持不同乐器的家庭氛围中,会根据能临时找到的乐手、乐器来"玩"一把手头有的任何乐曲。

文艺复兴时期器乐演奏者的大部分时间都耗费在了为歌曲提供伴奏上。很多歌曲由琉特琴伴奏,有时是新写的,但常常来自对牧歌、经文歌或别的合唱音乐的编配。即时创造这样的编排不太难:合奏者可以将一首多声部的经文歌或牧歌转化为一首只用单声部演唱而其余声部作伴奏的歌曲。

文艺复兴时期的独奏器乐曲是丰饶却尘封的宝库:有管风琴、羽管键琴、琉特琴音乐,也有偶尔出现的单旋律器乐曲。此时的器乐皇后非琉特琴莫属,这也是一件家家户户都拥有的乐器。大量的琉特琴音乐非常精深复杂,因此这世界上为数不多的深谙演奏琉特琴的演奏家是值得我们寻找与倾听的。琉特琴不够大声,不能成为卡耐基音乐厅演奏会的候选者,但它是温情内敛的乐器,适合演奏者自己一个人,或仅仅小部分听众,也可以为歌手伴奏(它不过分的音量能更好地衬托文艺复兴曲目的歌唱技巧)。任何有幸听过弗朗西斯科·达·米拉诺(Francesco da Milano,也被称为"超凡入圣的弗朗西斯科")与约翰·道兰(他的琉特音乐是无与伦比的,具有缭乱的复

40

1. 2. Quart-Posaunen. 3. Rechte gemeine Posaun. 4. Alt-Posaun. 5. Corno/ Groß Tenor-Cornet. 6. Recht ChorZinck. 7. Klein Discant Zinck / so ein Quint höher. 8. Gerader Zinck mit eim Mundstück. 9. Still Zinck. 10. Trommet. 11. Jäger Trommet. 12. Hölzern Trommet. 13. Krumbbügel auff ein gantz Thon.

5. 米歇尔·普里托里乌斯《音乐大全》(1619)中的一张图版，提供了详细的关于十六世纪晚期与十七世纪早期的乐器形制信息。图上有长号、木管号（cornetti）与小号。

调的复杂性)作品的人,都能体会到琉特琴能载着我们的灵魂扶摇而上,不知竟何之。

也并非所有现存的琉特琴音乐都这般精致。有很多声乐改编曲,大多富于技巧性;也有很多变奏曲、舞蹈配乐与声乐伴奏曲;还有为初学者写的琉特曲,人人都能弹奏。

为羽管键琴和其他键盘类乐器(斯皮耐琴、维吉那琴)而作的音乐,也和琉特琴音乐一样,类型繁多(你甚至可以将一架羽管键琴视为机械化的琉特)。存在大量声乐改编曲、变奏曲与舞曲,还有一些乐曲是出于某种想象力被独立创作的(也就是说并不基于已有的素材——一首歌、一个变奏主题或是一种舞蹈节奏)。这些幻想性乐曲[fancy-pieces]——有时被称为幻想曲[fantasia],但也有很多其他称谓——被学者们视为"器乐音乐兴起"的标志。它们可以是大型作品,有的是经文歌性格的,有的是歌曲性格的,有的充满了炫目的技巧性,还有的具有即兴风味。

管风琴作品中自然包含大量用于礼拜仪式、通常基于格里高利圣咏旋律素材的音乐。除此以外,还有许多其他体裁类型,如幻想曲、利切卡尔(通常像声乐的经文歌一样是模仿风格的)、坎佐纳(模仿法语尚松)、托卡塔("触碰曲",具有即兴效果)(在西班牙语中,是蒂恩托[tiento]与因萨拉达[ensalada])。

某些器乐音乐的技巧程度非常高。《菲茨威廉的维吉那曲集》是一本关于键盘音乐的大型手稿曲集(因现存于剑桥大学的菲茨威廉博物馆而得名),由约翰·布尔创作的一组变奏曲开始。这些变奏曲在技术上是如此具有挑战性,以至于手稿的一位十八世纪的收藏者——音乐历史学家查尔斯·伯尼写道:"其中一些由塔利斯、伯德、贾尔斯·法纳比、布尔博士等人创作的曲子实在是太难了,在欧

洲很难找到某位大师能轻松胜任其中一首（就算练上一个月）。"

即兴音乐

目前为止，我们所提及的数量众多的声乐与器乐曲，都是通过抄写的方式传承，而到十六世纪开始变为印刷传播。然而很多文艺复兴时期的音乐从未被记录下来，因为它们是在现场即兴完成的。当然这些音乐已经消失不见了，但它们却是当时所能听到的音乐中很重要的一部分，而且我们也有一些线索知道它们如何生成。对这些重要的传统进行诠释并使之重焕新生，是现代演奏者面临的巨大挑战之一。有三个例子是这方面的绝佳佐证。

在一本管风琴手稿丛书《布克斯海姆管风琴之书》（现存于慕尼黑）中，有大量礼拜仪式音乐（大部分基于圣咏），也有各式宗教与世俗声乐改编曲谱。另一本书是十五世纪中期纽伦堡的盲人管风琴师康拉德·鲍曼的《管风琴入门》。《管风琴入门》是一本教授如何即兴演奏管风琴的先进的教科书。当圣咏上升一个音符时该做什么，当圣咏升高三度、四度时应该如何发展；接着下行一个音符、下行三度又该如何发展，等等。在学习过这些简单的规则后，你就能以任何旋律作为基础即兴创造管风琴曲了。

鲍曼的音乐风格包含高度装饰性的高音声部，据推测由右手表演，伴着圣咏的长音符与定旋律对应声部［countertenor］，通常也伴随左手与踏板一并演奏。实际上《管风琴入门》有多种版本，体现了盲人大师教学方略的各个阶段——他因材施教地对学生讲授不同版本。

《布克斯海姆书》以及其他的礼拜音乐都清晰地表明这种风格正是我们所需要的，书中现成的音乐旋律似乎是对鲍曼原理的印证。不

42

论是过去还是现在的人们，只要学习了鲍曼的体系并被给予需要演绎的圣咏音符，就能够源源不断地创作新的音乐而根本无需记录下来。

　　器乐音乐最古老的印刷书籍是《优秀舞者的艺术与指引》[*L'art et instruction de bien dancer*]，由米希尔·徒鲁兹约1496年出版于巴黎。这本书包含如何跳当时的风格舞和低步舞的指示，也包含一些与之配合的舞蹈音乐。

　　不过，这种音乐却颇为奇特。每首舞曲由一系列黑色的方形音符组成，大约三十五个，指示一环扣一环的舞步。但说实话，一次演奏三十五个长音显然不利于跳舞。

43

　　其实，这些旋律或者支撑声部[tenor]，正是舞曲的基础（每个音符都等长且对应一个舞蹈单元），也是复调舞曲演奏的基础。在一位

44

器乐演奏者演奏支撑声部时，其他音乐家则可以以此为基础创作一个活泼的伴奏声部。有很多关于器乐合奏的图像，展示了在人们成双成对跳低步舞时，长号（或可能是拉管小号[slide trumpet]）与一到两个肖姆管（低沉的双簧乐器）伴奏音乐。（注意：没有乐谱架！）一些图片中只有一个肖姆管演奏者在表演。似乎中音肖姆管用于演奏支撑声部，肖姆管与铜管乐器则担当对位声部，各声部此起彼伏切换乐句呼吸。有时，两名配合默契且技艺精湛的表演者可以一同演奏。庆幸的是一些音乐谱例幸存下来，其中支撑声部音符匀称规整——与徒鲁兹书中的支撑声部一致——成为两个附加声部的基础，这些高音声部有时轮流演奏、有时齐奏，不过节拍节奏总相同——这是由舞曲自身的性格决定的。这几篇文章为我们打开宝贵的天窗，让我们看到未被记录的音乐的实践情况。为低步舞伴奏乐器者一定程度上明显地印证了康拉德·鲍曼的见解：支撑旋律用长音，附加声部即兴。

6. 十五世纪晚期的娱乐活动，人们伴着肖姆管三重奏成双成对地跳低步舞。

别的文献也提供了某些关于低步舞的信息——用金银墨水写在勃艮第宫廷黑色羊皮纸的手稿。低步舞（有时与一种活泼且鲜为人知的舞蹈搭配）流行于欧洲全部，踪迹遍布德国、西班牙、英国、意大利等等。我们完全有信心能对这种最古老的舞蹈音乐进行重新挖掘再造。

管风琴与低步舞的即兴创作都致力于在已有圣咏与曲调上额外地添加旋律。文艺复兴时期另一种即兴创作方式也非常类似，是一种以某种方式将声乐转化为器乐的手法。在这种情况下，演奏者选用一个原始的声乐旋律线并将很多小音符装饰到前者的长音上。十六世纪的很多论文描述了将长音细化为短小音符的过程，称其为"分隔"或"减少"，这些论著旨在教授器乐演奏者如何更好地处理独奏旋律线。

其中最早且最具音乐天赋的分隔法大师是音乐家迭戈·奥蒂兹，任职于那不勒斯的西班牙宫廷，他的《关于克劳苏拉的评注教程》于1553年出版，是一本维奥隆（[violón]大概是腿式维奥尔琴）演奏者的指导手册。该书第一部分展示了不同终止式的装饰版本与各种旋律运动（类似鲍曼方式）。第二部分展示了各种各样的旋律模板，称为"里切卡达"，分成几组：一组单旋律（为维奥尔琴而作的独奏音乐）；一组六个低步舞支撑声部；一组意大利牧歌；一组法国尚松（大部分单声部声乐谱例中装饰有键盘乐伴奏）。最后是一系列在"意大利支撑声部"上的里切卡达，用以代表规范的和声模式（命名如帕萨梅佐、罗曼内斯卡等），明确是即兴变奏曲与舞曲的基础。

这些低音模式像美国蓝调一样，是和声的模板，这部标准的和声进行模式为所有音乐家所知、所用，或许说句"来支古代的帕萨梅佐，G大调，加雅尔德舞节奏型"就能够让文艺复兴时期的器乐演奏者组

队出场了，也足够促成绅士淑女们结伴跳舞。

然而奥蒂兹与一些类似的论文（主要是意大利人写的，包括来自威尼斯圣·马可大教堂的专业短号演奏者）意在教授一些实则不适于言传的东西，也就是说，教你如何成为一个缭乱炫目的器乐演奏大师，如何将一支歌曲或别的什么音调刹那间变成华丽的声音炫耀品。这样一些艺术作品存在于为琉特琴、羽管键琴、管风琴所编写的书中，书中还标有杰出演奏者高超的弹奏标准，但这种精湛的技艺在单旋律乐器中并不常见——除非这一系列的论文关于即兴演奏的部分有所暗示。试想听到一首喜欢的歌曲被当场改编为绚烂的竖笛独奏的感觉有多么震撼。这种效果与爵士乐的演奏并没有本质的不同。

文艺复兴音乐的表演

文艺复兴音乐对现代的早期音乐复兴具有举足轻重的意义。视文艺复兴音乐为可参与的、认为其是高低文化之间的桥梁、认为音乐对所有人都无障碍的观点在二十世纪六七十年代昏镜重明。配器中最有力的是竖笛与维奥尔琴，这些乐器组合在一起，是许多暑期工作坊与各个层级演奏者聚会的焦点。英国琉特琴协会、美国竖笛协会、美国低音维奥尔琴（"维奥拉·达·甘巴"）协会以及别的国家诸如此类的协会与组织都做了大量努力，使人们对文艺复兴时期的合奏音乐与有器乐伴奏的声乐表演产生了源源不断的兴趣。

现代业余演奏者或多或少是用巴洛克时期的乐器演出文艺复兴时期的音乐。就同样音高而言，十五、十六世纪达甘巴琴的尺寸相较于现代演奏者使用的巴洛克型乐器要小很多（这实际上是一个棘手的问题：有些专家认为文艺复兴时期的维奥尔琴更大，但只有小型号的得以幸存）。现代竖笛的形制（尤其是精致的塑制版）大多采用

46

47

十七、十八世纪的样式，而文艺复兴时期的竖笛的笛孔不同（呈圆柱形，与巴洛克时期的圆锥形不同），同时也不常分节［jointed］。类似于此的细部差异会使所涉及乐器的声音、灵敏度、灵活性都有所不同——但仅限于由专家演奏；而即使可能不被奥蒂兹认可，但好的业余演奏者也能用一把好琴表演各种音乐。这种近乎一个世纪的差异大概相当于巴赫的羽管键琴到勃拉姆斯的钢琴之间的变化。

在文艺复兴的器乐的演奏者中，还有一些乐器也很受欢迎。"嗡嗡管"［buzzies］，是一种类似于克鲁姆双簧管、古大管、拉克特管（rankett或rackett）的带有端盖的双簧乐器，具有可变音色，在独奏或合奏中有时会营造癫狂的兴奋感。

有些乐器较少见，只有专业人士玩得转，比如：短号、长号、肖姆管，这部分"嘹亮的"乐器常由职业人士在户外（肖姆管与长号）或教堂（短号与长号）演奏。如今有一些短号演奏者——例如马林·梅塞纳，他曾将短号喻为划破黑暗教堂之窗的一缕光，也有人认为这是最接近人声的乐器，也有一些演奏声响很大的乐器组合（肖姆管就是很大声的双簧乐器）。因此，我们能想象文艺复兴时期市镇小乐队是怎样的，也能体会文艺复兴晚期类似乔瓦尼·加布里埃利、蒙特威尔第等人创作的教堂音乐的器乐重奏或间奏又是如何。

多么幸运！我们在今天仍然能够体会到，在文艺复兴时代，从皇家小教堂到居家私人场合，从职业演出到业余玩乐的差异并非泾渭分明，以至于有些人今天是听众，明天可能就参加演出。而如今我们同样既拥有辉煌的职业演出团队，也拥有广泛参与其中的大众。

48

第四章

保留曲目：巴洛克

激情、戏剧、修辞、姿态是巴洛克音乐与艺术的共有特质。巴洛克时期是那么关注情感表达、在乎高度修饰化的热情言语，以至于在这个时代注定要诞生歌剧。从蒙特威尔第到亨德尔，作曲家或多或少地都会在意音乐的戏剧性，即便是不写歌剧作品的巴赫也成长在歌剧的修辞艺术里。

歌剧院就像一座宫殿。在那个凡尔赛宫还是君主宫廷的模板，而大部分音乐活动还是由贵族赞助的时代，诞生了听众付费入场的公众化民主性的听乐形式，多少是一件使人惊叹的事。王公贵族有自己的管弦乐团，甚至有自己的歌剧院，而公共音乐厅还很罕见。所有参与音乐的场所中，较为便利的是教堂与歌剧院。人们对凡尔赛宫的气势非凡的演出钦羡不已，但更常去的却是大多数欧洲城镇的公共歌剧院。

声乐、舞蹈和管弦乐都可以出现在歌剧院，它们也都被因地制宜地转化在康塔塔、舞厅里的各种舞曲以及室内乐中，虽然风格相似，

但演出规模因场地不同而有分别。

歌剧，作为当时出现的新体裁，贯穿了整个巴洛克时期，影响了这一时期几乎所有的音乐体裁（不论是否是声乐体裁），这是因为歌剧（后来也被称为音乐戏剧）拥有如下特定风格元素——表演、形态、夸张的歌词与热情的对白，四者共同构成其音乐表达。维瓦尔第的协奏曲、巴赫的清唱剧、拉莫的羽管键琴也都吸纳了歌剧舞台上的戏剧、修辞与激情等要素。

巴洛克音乐普遍吸纳了歌剧的特点与形式，以至于那些只喜欢羽管键琴音乐或巴赫协奏曲或亨德尔清唱剧的人所听的音乐，其实也受巴洛克歌剧的戏剧特点与形式的影响。

巴洛克音乐的形态

巴洛克音乐的典型特征非常明显，几乎可以被立即识别，包括对情绪的表达、旋律的戏剧性与修辞意味、主旋律与通奏低音的对比及有特性的舞蹈节奏型。

巴洛克音乐倾向于有一个单一的情绪、一个单一的意图。某种程度而言，在一部作品里，这种情绪与意图会通过一个规整的节奏型来表达。有些人称之为"情感"，认为人类的情感是通过修辞来引导与激发的，作曲家在创作音乐时也应该这样做。巴洛克作曲家相信身体的四种体液（多血质、胆汁质、黏液质和抑郁质）控制着我们情绪的平衡，并使我们从一种情绪状态逐渐过渡到另一种情绪状态，而巴洛克作曲家试图在每一首作品中表达一种单一的激情。就声乐而言，通常是在唱歌词的时候表达情感，对于器乐来说，通过音乐家的诠释，聆听者接受到音乐家所构建的情感信息。

巴洛克作品中的规律性正与这种对情绪一致性的追求有关。很

51

多时候也是对舞蹈的节奏性、对节奏的规整性之渴求的结果。这种音乐的特点之一，有时表现为低音旋律坚定的周期性，有时在复调作品中，不同声部的节奏运动相结合，共同构成一个完全稳定的节奏型。我们曾用"巴洛克缝纫机"来描述其风格中规整的节奏模式，但似乎只有在按那样演奏时才听起来像缝纫机。规整性是存在的，那是一种乐趣。

巴洛克舞蹈音乐无处不在——在奏鸣曲、协奏曲、键盘组曲中，在歌剧中跳舞，就像唱咏叹调。显然，在巴赫的教堂康塔塔、键盘变奏曲、前奏曲与赋格中都能够辨认出舞蹈节奏。

法国舞曲是巴洛克音乐中必不可少的风格元素，无论是在舞台上、舞厅里还是在音乐中，法国舞曲一般都呈现出"二元"形式：通常第一部分会被立即重复，并以副调［secondary key］终止；而第二部分，以副调开始，以主调结束，同样也反复——AABB。但在这种形式之外，一支舞蹈的特性节奏与节拍往往是明确的，只需要三或四个音符，有经验的听众就能说出"小步舞曲！"或"加沃特舞曲！"或"萨拉班德"！

一支舞蹈可能出现在任何地方，但是一套标准的舞曲往往要按心理预期的顺序排列，它们都在同一个调上，也许最初是为了便于调音定律。一首组曲可能含有（也可能不含）一支序曲、一首前奏曲或类似的东西（巴赫的《英国组曲》和《帕蒂塔》都含有自由的非舞蹈性乐章而《法国组曲》却没有）。管弦乐组曲通常被称为"序曲"［Overtures］，通常以一支法国风格的序曲（一个庄重的慢板部分后接一个活泼的模仿段落）打头，之后是一系列舞曲。

这一系列最常见的形式如下：

52

阿拉曼德舞曲

库朗特舞曲

萨拉班德舞曲

（加兰泰拉［Galanterien］——可供替换选择的附加舞曲）

吉格舞曲

这四种舞曲都有意大利语名称：Allemanda, Corrente, Sarabanda, Giga。分别来源于德语的allemande、意大利语的courante、西班牙语的sarabande和英语的jig（=gigue），而法国人把它们混在了一起。

在最后的吉格舞曲之前，插入几支附加的舞蹈都是可以的，比如小步舞曲、巴斯皮耶舞曲、加沃特舞曲、布列舞曲，或任何其他合适的舞曲。每一种舞蹈都有很强的特点，全部加入这些舞蹈可能会很无聊，选两个添加可能更合适。

三拍子的舞蹈包括慢速的萨拉班德舞曲、中速的小步舞曲和快速的巴斯皮耶舞曲［passepied］。萨拉班德的重音通常在三拍子的第二拍。小步舞曲则分成两小节一组的赫米奥拉节奏型（赫米奥拉在希腊语中是"一又二分之一"的意思，是一种交替或叠加的现象，两个三拍子组——两个附点四分音符；或者说，三个重复的单元——三个四分音符。一个绝佳例证是莱昂纳德·伯恩斯坦的"我要在美国"［I want to be in America］）。巴斯皮耶是更快版本的弱拍小步舞曲，通常用3/8或6/8拍。

53　　　旋律，对于巴洛克作曲家来说是散文而不是诗歌。它并不（像一首民谣或舒伯特的艺术歌曲集那样）成对出现，而是在修辞乐句或乐段里。基本旋律就像莎士比亚的精心雕琢的词句或钦定版《圣经》那样，由开场白、发展扩大和结尾组成：

我做孩子的时候，

话语像孩子，

心思像孩子，

意念像孩子，

既成了人，就把孩子的事丢弃了。(《哥林多前书》13:11)

巴洛克旋律通常是这样的：一个"起意[gesture]"或一段叙述；一段扩大[amplification]，通常以模进的方式；以及一个结论或终止。音乐理论家们有时也使用德语术语：起始乐句-展衍过程-尾声[*Vordersatz-Fortspinnung-Epilog*]。

模进，在巴洛克音乐术语中，指一个小乐句在高音或低音上逐渐重复。这听起来很复杂，但若你碰巧知道《圣诞颂歌》，它的开头句是"天使，歌唱在高天"，想想看唱第一个音节时旋律有多么长——"荣……耀……归上帝"，你会发现"荣耀"以相同的旋律唱了三遍，而且每次的音调都更低一些。这就是一个模进。模进旋律可以上行，也可以换一个调，可以是一段旋律的模进，也可以是一整个复调织体的模进。它们非常利于发展扩大起始陈述句[opening statement]，特别是（也十分常见）当模进以起始句的终止音作为模进素材时，二者融合无间。

也许听起来很复杂，但这是巴洛克美学的核心要义。如今，重塑了许多巴洛克风格作品的器乐曲引子与声乐乐句都是以利都奈罗的形式创作的。亨德尔的《弥赛亚》中的合唱部分"上帝的荣耀"的管弦乐开头、他的《每座山谷都将高升》中的声乐部分，以及巴赫的《D小调羽管键琴协奏曲》中开头的利都奈罗单元，都体现了这种技巧。"高升"这句的模进是用来发展扩大开头乐句（"每座山谷"）的一个

54

完美例子。

以这种方式创作音乐，就有几分像在说话。像一个演员或一个叙述者在表达精心雕琢过的讲稿——这就是戏剧。

巴洛克音乐的核心美学理念是旋律及其和声伴奏，不过倘若你痴迷于巴赫那些为管风琴和羽管键琴而作的赋格，大概不会同意这种稍显偏颇的观点。的确如此，只有在"通奏低音"（提供节奏型与和声语境的和弦式乐器）中才能窥见旋律的戏剧性。

这种"通奏低音"，常简称为"通奏"〔continuo〕，是除了独奏键盘音乐和为数不多的无伴奏独奏乐器（如巴赫的组曲和为独奏大提琴或小提琴而作的帕蒂塔，即便在这些作品中，它也被暗示着）之外，所有巴洛克音乐的重要成分。作曲家指示低音声部的节奏与和弦，但并不悉数写出，而是标注每个新和弦的根音——以此给定和弦的节奏，而演奏者一看到低音标记，就心照不宣地知道该演奏什么和弦。当作曲家需要更微妙的和声效果时，就用在低音上方标记数字用以提示音程转位，或也标注一些别的记号（例如在大和弦上方标注一个升记号），因此通奏低音有时也被称为"数字低音"。

演奏者可以按照指示运用和弦与节奏的序进来即兴伴奏。管风琴演奏者对通奏低音的"兑谱"与琉特琴演奏者会非常不同：管风琴能够以相同的音量持续弹奏同一个和弦，但演奏琶音就力不从心，滚动着弹和弦则捉襟见肘。相反，琉特琴是娇柔的，倘若演奏柱式和弦则听起来极具攻击性，但随即消逝，因此演奏者会连续弹奏分解和弦以保持生命力（不过，短促尖锐的和弦齐奏在表达类似于"冲破迷雾"或"善罢甘休"时戛然而止却很有效果）。羽管键琴则会把相同的低音旋律演奏得截然不同。大部分巴洛克音乐演奏者的乐趣在于"玩"通奏低音，因为演奏的过程也像在创作音乐，并且要努力响应旋律线

的含义与表达，同时还要考虑到与其他演奏者的配合。

"万能钥匙"［passepartout］通奏低音组合本来是大提琴与羽管键琴（或为演奏宗教作品的管风琴）的合奏组，但近几年延揽了很多优秀的琉特琴、巴洛克吉他、西塔隆琴、里拉维奥尔琴、管风琴、竖琴等乐器的演奏者。这是个极具通奏低音表演能力的优秀古乐团，巴洛克音乐的爱好者面对其表演时的状态，不亚于瓦格纳音乐的拥趸听到《莱茵的黄金》第一个和弦时的激动。

歌剧的产生本身也是一种对古代音乐的复兴，试图恢复古典悲剧的情感力量。如果古希腊人物伴着基萨拉琴［kithara］唱自己的角色，那么其实歌剧演员也追求相同的效果：基于某种诉求演唱戏剧，但发明了新的乐器（西塔隆琴）用以伴奏，并产生新的叙述风格（宣叙调），终于从模仿走到创新。这一"古乐复兴"的尝试最后竟成为未来前沿的艺术形式。

致力于恢复古希腊悲剧的是佛罗伦萨的人文主义者。大约1600年，佛罗伦萨的埃米里奥·德·卡瓦利埃里·贾科波·佩里·朱利奥·卡奇尼等人，发明了在戏剧中用较为简单的和弦伴奏去演唱角色的方法。这就是巴洛克音乐的起源。一点夸张却不过分地说：一方面，巴洛克时期的音乐关注雄辩、戏剧与修辞；另一方面，使用持续的和弦伴奏（数字低音）是其特征，也几乎是唯一的特征。这就是横跨1600年到1750年的一个漫长历史时期的法门。

在它起源的时候（十七世纪早期），歌剧本质上是一个戏剧，区别只是角色去演唱而不是念诵。从一开始就是如此，现在也是歌剧的本质，即，我们在剧中所听见是"讲话"而非唱歌。这种以有韵律的语言进行吟诵的风格，没有短小语句的重复，在音乐戏剧中被称为"宣叙风格"。如果你对剧中人物说的那些高深莫测的语言不感兴趣，可能

56

会对宣叙调感到厌烦。但是对于早期的佛罗伦萨人、对曼图亚的蒙特威尔第与威尼斯的卡瓦利以及其他许多人来说，这种风格能够清晰准确地传达戏剧的文学性——且不只是清晰，其所产生的表达效果非依托旋律不可。

宣叙风格始于歌剧本身，其伴奏最为简单。西塔隆琴用来演奏适当的和弦，为歌手的演唱提供伴奏。西塔隆琴是一种大型、单弦、类似琉特琴的乐器，它得偿所愿地按预期成为了宣叙风格伴奏的理想乐器。近年来对这种乐器的大力复兴使我们感受到早期宣叙风格的韵味。

7. 亨德尔的歌剧《阿德米托》(1727年)的演出。这幅作者匿名的版画描绘了两位著名的歌手：弗兰切斯卡·库佐尼一边拥抱着阉人歌手塞内西诺一边唱着："啊，亲爱的，啊，终于能这样拥抱你，拥你在心怀。"这幅版画来自自称是塞内西诺写给库佐尼的被印刷的信的扉页上。

最早的歌剧自始至终都以这种风格来演唱。必须说，它们在音乐种类上并不很丰富——不过，这是因为它们被"构想"为戏剧事件，而非音乐事件。它们是对古代风格的老派且"原真"的复兴，是戏剧，是文学。如果你是一个饱读诗书并对歌剧毫无感官奢望的意大利人，你就会从其中体验到单纯且绝对的快乐。

但并非所有人都感到愉快，有一些同时代的意大利人，他们提及宣叙调的单调乏味，也几乎在同一时刻，戏剧中有了歌曲。其实很简单：一个角色邀请另一个角色唱歌，一切就开始了。（在一些最早的歌剧中，如蒙特威尔第1607年的《奥菲欧》中，唱歌的角色是古代神话中最伟大的歌手。）当然，问题是，如果角色本身是在唱歌的状态，而我们要明白在他们的世界里唱歌就相当于在我们的世界里说话，那么角色应该怎么唱歌呢？好吧，这很简单，让它听起来像一首歌——规整的乐句、生动的伴奏、稳定的节奏，就可以了。

唱歌与说话的区别、咏叹调与宣叙调的区别是巴洛克歌剧的一个重要特征，而抒情与叙事的关系则是整个歌剧史上典型的紧张关系之一。

当然，巴洛克歌剧不是单一的东西，但是除了一些以宣叙为主的最早期的剧目外，歌剧通常由宣叙调和咏叹调组合而成。到十七世纪晚期，形式规范化，因此歌剧几乎与其他常见惯例形式一样可被预知，而我们使用这些惯例是因为这样能够带来明确的乐趣：犹如侦探小说或电视情景喜剧。

巴洛克歌剧中歌曲采用利都奈罗或者"返始"[Da capo]的形式。前者，在乐曲结尾与进行的整个过程中会反复引入一段器乐曲；在后者中，歌曲在第二段（对比部分）结束后重复第一段。

　　并不是所有的咏叹调都这样, 但这样的占绝大多数, 而剩余一小部分也是在此基础上的变体。有两个基本特征: 器乐的利都奈罗充当了叠歌及歌手演唱时换气的气口(常提供给歌手用于即兴的音乐素材); 歌曲包括第一部分、对比部分和一个重复的开头部分。事实上作曲家并没有费心写上反复的内容, 在乐谱中, 写完B部分就足够了, 然后只需要标个"返始"记号(从头反复)就足以提示应重复利都奈罗部分了。

　　这种形式究竟为什么被运用得如此广泛呢? 也许是因为它的灵活性, 并且能够满足歌手想要的一切: 开头部分, 描述某种情绪或状态(愤怒、快乐、悲伤、渴望); 第二部分, 阐释与增强这种情感; 然后有机会再唱一遍第一段。某种程度而言, 这恰好迎合了观众期待的——重复, 却又不陈旧。首先, 因为我们更熟悉; 第二, 经过第二部分的释义后, 它有了更为深刻的意义; 第三, 因为歌手的加花把它装点得更生动。

返始咏叹调

　　在巴洛克时期标准的返始咏叹调中, 乐队会演奏一段引子, 被称为"利都奈罗"——因为它还会重新回来。之后歌手开始引吭高歌。乐队会重新演奏利都奈罗。紧接着歌手会演唱一个全新的部分, 与第一段歌唱部分呈现调性对比, 或按照别的有趣的方式做出对照渲染。然后管弦乐又会演奏一遍利都奈罗。之后歌手将开始的部分再唱一遍(可能会以一个变化或装饰后的版本), 最后乐队再演奏一遍利都奈罗。如下所示:

利都奈罗

　　A部分

利都奈罗

　　B部分

利都奈罗

　　A部分

利都奈罗

　　一部歌剧的构成——至少一部盛期巴洛克风格的典型意大利歌剧，被创作同时在欧洲各地演出、在清唱剧和受难曲或别的声乐作品中被模仿——就是如此直截了当。像最初的歌剧那样，剧中人物以宣叙调的形式讲述自己的部分，当情节发展到某一时刻，讲述需要停下来。这时，时间（通奏低音）静止了，乐队演奏，剧中人走进舞台中央，姿态是恰当的剪影，要唱一段动人的咏叹调表达此刻的感受。结束后，我们要鼓掌，情节一般这样，随即，歌手走下舞台（引发更多掌声），之后重又有新的角色以宣叙的形式接过来，讲述到足以引出下一段咏叹调为止。

　　这种实时戏剧与定格评述的相互交替是巴洛克歌剧的本质。宣叙调为下一个咏叹调做铺垫，而咏叹调是一切的原因所在。情节有时可能会显得做作或过于复杂，但它们本来就不真实，不过是为了寻找尽可能多的有趣的情感场面，让每支咏叹调自己去探索其中的奥妙。

器乐音乐

　　有的巴洛克音乐爱好者更偏好器乐，他们可能不太了解歌剧，可

能不太喜欢歌手们搔首弄姿的精致卖相, 可能不会欣赏歌剧作品的情节, 也不会青睐听起来漫长不休的独唱咏叹调。不过, 歌剧风格几乎辐射了所有音乐, 而不仅限于声乐领域。

巴洛克器乐基本上可以分为两个类别: 独奏 (主要是键盘音乐) 和重奏音乐。也可以分为另外两种类型: 教堂音乐和室内乐。

主要乐器体裁是奏鸣曲和协奏曲。奏鸣曲可以是一种乐器外加通奏低音 (称为独奏奏鸣曲), 或者是两种乐器加通奏低音 (称为三重奏鸣曲, 两种命名角度不需要一致), 偶尔也可以有更多乐器 (四重奏鸣曲等等)。奏鸣曲往往由几个乐章组成, 性格与节奏相互交替。独奏奏鸣曲往往比三重奏鸣曲更突出技巧性。

教堂奏鸣曲与室内乐奏鸣曲之间的区别很明显: 教堂奏鸣曲 [*sonata da chiesa*] 有一系列乐章, 大约按 "庄板–快板–柔板–快而活泼" 的顺序排列。尽管它们的出现源于礼拜仪式的需要, 但很明显, 它们在其他场合更加如鱼得水。一个室内奏鸣曲本质上是一组舞曲, 每个舞曲都有自己的名字。舞蹈组曲也来自键盘乐和合奏乐。然而, 相对于室内奏鸣曲而言, 巴洛克晚期典型的舞蹈组曲——阿拉曼德、库朗特、萨拉班德、吉格以及一些附加在吉格之前的舞曲——并无如此统一的标准。不过, 室内奏鸣曲的标准形态确实来自舞曲的形式与一系列舞蹈组曲的观念。

协奏曲的历史有些复杂。在十七世纪早期, 特别是在意大利和德国, 这个词被用来指宗教声乐曲和器乐作品。蒙特威尔第在他的牧歌第七卷 (实际上是声乐与器乐合集) 中使用到了这个词, 巴赫有时也在 (现如今我们称之为) 教堂康塔塔中使用这个词。但大多数协奏曲是为由一种或多种独奏乐器组成的管弦乐队而作。

到了巴洛克盛期, 协奏曲呈现出两种风格: 科雷利与亨德尔的罗

61

马型；维瓦尔第和巴赫的威尼斯型。阿尔坎杰罗·科雷利的出版物确立了独奏奏鸣曲和三重奏鸣曲的标准，并在作品第六号的协奏曲集中确立了大协奏曲这种"类型"。

科雷利式的协奏曲本质上是扩展的三重奏鸣曲，由两把小提琴和通奏低音构成一组（称为小协奏组）持续演奏；更庞大的一组（大协奏部）插入其间，通常强调开头与终止的位置。大协奏组演奏的其实是独奏乐器组演奏的音乐——乐队其实是一种提高音量的方式。这样的协奏曲在大的空间里演奏效果非常好，对很多作曲家的创作产生了深远持久的影响。亨德尔是众多模仿科雷利协奏曲的作曲家之一。和他的三重奏鸣曲一样，科雷利的协奏曲（出版于1714年）要么是"教堂"协奏曲，有几个快与慢的交替乐章，要么是"室内"协奏曲，以系列舞曲的形式呈现。

在威尼斯，安东尼奥·维瓦尔第的协奏曲建立起另一个范式，这在之后影响深远。维瓦尔第并不是这类协奏曲的首创者，但却远超前人。

维瓦尔第的协奏曲有两个基本原则可以将其与科雷利的模式区分开来：（1）将独奏音乐与管弦乐分开；（2）利都奈罗原则的使用。

这些想法很简单，但很重要。例如，一个典型的维瓦尔第的协奏曲（通常是一件独奏乐器的协奏曲，但维瓦尔第有数百首协奏曲，有各种乐器的组合，并不是所有的都那么"典型"）。第一乐章以合奏乐特有的利都奈罗开始（像歌剧院的咏叹调开场）。然后某个或某些独奏者（就像歌手一样）开始演奏新的素材。（独奏者几乎总是表演相较于乐队来说难度更大的音乐，且这种规模与灵活性上的反差一直是协奏曲的支柱。）利都奈罗部分与独奏部分交替出现，并且乐章以利都奈罗结尾。维瓦尔第的大部分协奏曲有三个乐章，中间是一个慢乐

62

章,但也有不少作品的第二乐章与末乐章形态各异。

这里所讲的关于维瓦尔第的协奏曲(以及科雷利的协奏曲)的所有内容都是高度概括的,其实也有很多例外。但这些范式在其他地方广泛运用,并对全欧洲的作曲家产生了影响,这一点确然无疑。

63　　约翰·塞巴斯蒂安·巴赫对维瓦尔第第三协奏曲(出版于1711年的《和谐的灵感》)的发现是他一生公认的转折点。他在1713~1714年抄写了该协奏曲,并将其中一些改编为管风琴曲,并彻底转变了创作风格:本质上,巴赫汲取了利都奈罗原则来构建乐章中的织体以及更大的曲式。巴赫后期的音乐作品中有大量的协奏曲,包括著名的冠以"勃兰登堡"的六首;但维瓦尔第的影响更广泛,在巴赫的康塔塔、受难乐以及其他体裁的乐章中均采用到了利都奈罗的原则。

巴洛克早期的键盘音乐,无论产生在意大利、德国,还是法国,都可以顺利地用管风琴、羽管键琴或楔锤键琴演奏。后来的作曲家倾向于扩大管风琴(延音的力量、音色与多样性以及它的踏板)与羽管键琴或楔锤键琴之间的分别。

我们能观察到几条影响路线:阿姆斯特丹的杰出作曲家扬·彼德祖恩·斯威林克影响了英国的作曲家,还有许多德国北部作曲家:沙伊德、沙伊德曼与后来很杰出的管风琴师迪特里希·布克斯特胡德——他对巴赫产生了重要的影响。

罗马圣彼得教堂的管风琴师吉罗拉莫·弗雷斯科巴尔第(他在1626年和1637年出版了两本托卡塔、随想曲和坎佐纳的合集以及许多宗教音乐,令人印象深刻),是约翰·雅各布·弗罗贝格尔的老师,而后者游历广泛,是维也纳宫廷的管风琴师。弗罗贝格尔建立了一套键盘乐组曲的标准,并在他死后被"重置"(大约1697年,出版商将弗罗贝格尔通常放置在萨拉班德之前的吉格舞曲移开了,从而建立了新

的模式,阿拉曼德-库朗特-萨拉班德-吉格)。弗罗贝格尔的音乐不仅影响到了后来的德国作曲家(例如对他钦佩不已的巴赫),也影响到法国键盘乐派的音乐家们。

法国的羽管键琴音乐曲目众多而手法老到,其灵感来自琉特音乐和舞曲模式。尚博尼埃、路易·库普兰(弗罗贝格尔的崇拜者)、他的侄子弗朗索瓦·库普兰("大库普兰")、拉莫等作曲家都创作了一些有特色的作品,这些作品被收录在称为"ordres"的套曲集里,通常还会有一些富有想象力或描述性的标题。

多梅尼科·斯卡拉蒂是位折衷的、独特的作曲家,他是那不勒斯作曲家亚历山德罗·斯卡拉蒂的儿子,也是西班牙国王的羽管键琴师,写下了数以百计的奏鸣曲,其主要采用的二部曲式也适用于舞蹈,在符合受众听赏习惯的同时兼备创造力,对巴洛克晚期与后辈作曲家影响深远。

巴赫的键盘乐作品如同他的器乐与声乐作品一样,在某种程度上是对他所处时代的国际风格的总结与超越。他的组曲集(法国与英国组曲及帕蒂塔)总结了法国的传统;意大利协奏曲和法国序曲借鉴了其他传统。他的许多作品至少一定程度上是为教学而作:如《二部创意曲》与《三部创意曲》《平均律键盘曲集》、三重奏鸣曲和为管风琴而作的《小管风琴曲集》,还有令人惊叹的《哥德堡变奏曲》和许多羽管键琴协奏曲。所有这些作品都证明了巴赫作为一名演奏者、一个即兴表演者、一位作曲家和一位教师所拥有的超群技能。

他的管风琴音乐,一半以上基于路德教会的众赞歌,技艺精湛而令人印象深刻,当然也受到其他作曲家(布克斯特胡德、帕赫贝尔、维瓦尔第等)的影响。巴赫的前奏曲与赋格、托卡塔和其他一些单篇作品一直是学习管风琴的必备,并且自从十九世纪人们对巴赫的音乐

64

重新产生兴趣以来，其管风琴作品一直是这类乐器保留曲目的中坚力量。

巴洛克音乐的界限

到目前为止，关于巴洛克的这一节主要讨论了形式和体裁、声乐和器乐。由于巴洛克音乐在它自己的时代里被惯例和类型牢牢定义，因此回溯这些是有必要的。值得注意的是，最初的影响似乎源自意大利，随后传到了国外。（文艺复兴时期，许多作曲家都不约而同地来到意大利。）

但是，也并非所有一切都符合我们刚刚讨论过的巴洛克音乐的观点。下面是一系列不应忽视的评述或补充，关系到巴洛克音乐的各个方面。

文艺复兴时期路德教派的赞美诗与加布里埃利和蒙特威尔第的威尼斯天主教音乐的影响相结合，在德国北部形成了一种令人激动的新教音乐。米歇尔·普雷托里乌斯（1571~1621）是沃尔芬比特［Wolfenbüttel］多产的作家和作曲家，他探索了这种新的意大利风格，并用来润色他的大部分音乐作品，以反映华丽的辅以通奏低音、利都奈罗、装饰性的独唱声部与对应声部的威尼斯多声部众赞歌风格。他也创作了许多类似风格的新音乐，并将赞美诗和新风格完美地结合在一起。

海因里希·许茨（1585~1672），德累斯顿的合唱指挥，是乔瓦尼·加布里埃利的学生，深受蒙特威尔第音乐的影响（他曾两次负笈意大利）。他的《神圣交响曲》［*Sinfonie sacrae*］、《小宗教协奏曲》［*Kleine geistliche Concerte*］及其他作品，虽然通常都不是基于众赞歌旋律而作，但它们却凭藉着许茨的名望、印刷出版物及作品本身的品

质而将这种当代意大利风格传播到了整个德意志。

亨利·普塞尔（1659~1695）的音乐将法国与意大利风格完美结合，并同时具备了英伦独特的品质。他为剧院创作的音乐之所以很特别，是因为高产和优质，给英语歌词以精彩的配乐。所谓的伦敦舞台的半歌剧［semi-operas］——包含大量音乐的话剧——有许多普塞尔的杰作：《印度女王》《亚瑟王》《戴克里先》《仙后》；他的小歌剧《狄多与埃涅阿斯》虽然不幸残缺，却闪耀着永恒的光华；他还有大量优秀的宗教音乐、室内乐和键盘音乐，这些成就使他成为有史以来最伟大的英国作曲家之一。

长久以来，法国的传统一直与欧洲其他地区的不尽相同，尽管歌剧其实是由一位意大利人（本名乔瓦尼·巴蒂斯塔·卢里，后来用法语拼写成“让-巴蒂斯特·吕利”）带到法国的，但法兰西巴洛克音乐有许多自己的特点，并反过来对欧洲产生了巨大影响。

吕利及其后继者（特别是让-菲利普·拉莫）的歌剧，并没有遵循意大利模式，而是以更丰富的宣叙调、更少的炫耀式咏叹调以及数不胜数的舞曲和器乐曲为其特色。

法国舞曲、法语歌剧、羽管键琴和管风琴音乐的高度风格化品质，与舞台上严格规定的戏剧与舞蹈风格是一致的。这与法兰西在服装、文学、哲学等其他众多方面的成就一样，影响力辐射整个欧洲。法国和意大利风格的对比是巴洛克音乐的经典问题之一。甚至在法国，意大利音乐的追随者在文艺界也引发了关于这两种风格孰好孰坏的无止无休的争论。普塞尔、巴赫及其他许多人都将自己的成功归因于融合了这两种风格。熟悉普塞尔的《狄多与埃涅阿斯》的人都会知道其中的舞曲很受法国风格的影响，也会知道剧中狄多的经典唱段“当我命归黄泉”（“When I am laid in earth”）中重复的低音旋律线正

66

是意大利挽歌的标志。

遗失了什么?

一个关于巴洛克音乐、关于重新发现与诠释其曲目的章节,并不能涵盖一切。到目前为止,我们已经提出了类别、体裁和国别风格的重要性,并提到了一些最著名的作曲家。关于科雷利、维瓦尔第、普塞尔、吕利、拉莫、巴赫、亨德尔以外的形形色色的音乐,却还尚未提及。

还有很多曲目、优秀的作曲家、许多高质量的音乐仍有待发掘、表演和录制,这本身是早期音乐的一个重要方面;但这在巴洛克音乐的议题中,时不时地被另一个主题所掩盖,即我们所熟知的"本真的"音乐表演。听亨德尔《弥赛亚》的古风演奏会比听一些陌生的作品更令人心醉神迷,毕竟对于一首熟悉的曲子来说,习惯的版本和早期音乐的新版本之间差异很是明显。

但仍有大量巴洛克音乐等待着我们重新发现。很多我们还没讨论过的精彩,包括十七世纪早期的意大利歌剧(卡瓦利、切斯蒂、斯特拉德拉[Stradella]);被低估的巴洛克盛期时凯泽、哈塞与格劳恩的德语歌剧;巴赫所推崇的技艺精巧的德累斯顿宫廷音乐;除吕利和拉莫之外的丰富的法语歌剧;德尼斯·戈蒂埃[Denis Gaultier]等人的法国巴洛克时期的琉特琴音乐宝库;西班牙的说唱剧萨苏埃拉,等等。

今日巴洛克

如果说当代业余爱乐者选择的曲目多来自文艺复兴时期,那么(至少)就专业的音乐制作而言,巴洛克音乐就是现代早期音乐复兴

的基石。羽管键琴复兴之后，其他乐器也开始被用来演奏巴洛克音乐，起初是古大提琴[gambas]与竖笛，由那些已经掌握了文艺复兴时期音乐技术难点的大师演奏；然后是那个时期的主要乐器——人声和小提琴。

巴洛克音乐从未真正从保留曲目中消失过。亨德尔的清唱剧从来没过时，巴赫的键盘乐和他杰出的受难曲以及康塔塔也是表演者、合唱团和乐队的支柱。教堂管风琴师从未远离过巴赫的音乐。但是其表演风格随时间的推移而改变，而早期的表演方式和一些被忽视的曲目重新复活了。

然而，在二十世纪的最后几十年里，巴洛克音乐的地位发生了一点变化。早期音乐表演者推开了巴洛克音乐新世界的大门，二十世纪七十年代的录音中，熟悉的作品被赋予上一种新的、轻松的声音（古斯塔夫·莱昂哈特的《勃兰登堡协奏曲》、克利斯朵夫·霍格伍德的《弥赛亚》、维也纳古乐合奏团的各种演绎），通过它们，我们注意到了大量从未出现在保留曲目中的作品。

从那时起，在以古典-浪漫曲目为主要对象的"标准"音乐表演团体和早期音乐界之间就有了持续不断的合作。大型管弦乐团很少演出巴洛克音乐，也许是清楚其配置和演奏员要达到好的效果比较勉强。在演绎巴洛克音乐作品时，他们借鉴了早期音乐表演者的风格特征。一些管弦乐团邀请早期音乐领域的杰出领奏担任客座指挥，一些现代交响乐团中还成立了巴洛克合奏团。

如今的古乐团已经达到了很高的专业水准，这使得他们在演奏巴洛克音乐的时候就像著名交响乐团演奏勃拉姆斯的作品一样权威和专业，一样妙不可言。

第五章

表演议题

早期音乐一个重要方面，或者说要游刃有余地界定它，就要努力采用它自己的术语，用它自己的方式进行演奏。如果我们承认每首音乐作品都在一个特定的时间和地点产生并反映了特定的文化，那么想必它的观众就习惯了那个时代的音乐家和表演风格。如果我们要反映这种文化背景，想拥有当时听众那种初见一般的声音体验，我们就应使其演奏风格贯穿始终、保持一致。

时间变了，表演风格就变了，音乐口味和乐器也变了。随着时间的流逝，这些事情发生了很大的变化，当一首老曲子被重新发现、复活，由那些比它诞生晚得多的音乐家演奏，被那些比它诞生晚得多的听众听到，结果可能会非常令人满意，也可能非常不满意——但这样拟设的曲子可能在许多方面都与原本的那个"它"不同。

没有人会否认使用现代乐器、现代演奏技术和现代场地，面对现代听众进行的现代表演也能够令人满意——至少早期音乐爱好者也

这样认为。然而，早期音乐爱好者却会说，要让巴赫的音乐听起来像巴赫，或者马肖的音乐像马肖，这才有趣。另外有些东西我们需要在讨论过这一时期的演奏技巧后才能更深入地去理解。让音乐自己去讲述，用它自己的语言讲，这样，或许我们能够更懂它。

大量的（有关于被称为"表演实践"的领域的）研究持续加深了我们对过去的音乐实践的了解。近几十年来，我们对乐器、演唱演奏风格、装饰、音高和曲调进行了研究、讨论和试验。随着我们对它更熟悉、随着时间和品位的发展，风格也发生了改变，哪怕仅限于早期音乐领域。是这样的，没错。

早期音乐停于何处？

接近早期音乐（使其符合自身风格）的第二种方法是一种对表演的态度，这种态度实质上可适用于任何过去的音乐（也可以说几乎所有的音乐都是过去的）。历史乐器的使用和演奏技术的应用已经远远超出了巴洛克音乐的范畴——重建莫扎特的钢琴音乐、即兴表演华彩片段、用早期乐器演奏古典主义时期的弦乐四重奏与管弦乐、用勃拉姆斯式的管弦乐队和合唱队来表演他的《德语安魂曲》。未来，一切皆有可能：时代乐器版的"春之祭"已问世（现在几乎没有人使用F调小号，而中提琴家也不会在引子的琶音段落中垂直演奏他们的乐器）。

早期音乐对"标准曲目"的影响、时代乐器在晚期巴洛克音乐中的使用，迷人且有故事。这在某种程度上是令人愉快的、有时也令人震惊，因为我们已经足够了解这种音乐（或自认为了解）。基于早期音乐那自视为本真且鲜活的传统，只有在这个运动达到成熟稳健的阶段时，才足以使其从业者能与交响乐团、弦乐四重奏和歌剧院正面交

锋：这也是早期音乐运动的一个重要环节。

早期音乐复兴的动力很大程度来自对不再使用的乐器的好奇心：击弦古钢琴、拨弦古钢琴、琉特琴、竖笛、维奥尔琴，最早复兴（始于二十世纪早期）的乐器就是它们（还有管风琴）。正是在此基础上，我们更努力地开拓乐器王国——巴洛克管弦乐器、巴洛克与文艺复兴时期的铜管乐器（长号或萨克布号、小号、木管号、圆号）以及文艺复兴与中世纪时期各种其他乐器。

管风琴从未停止使用，但在十九世纪产生了巨大变化，发展成一种威力巨大的所谓"交响管风琴"。进入二十世纪，在电力的帮助下，即便管风琴家远距离演奏也能实现气势磅礴、多姿多彩的效果。而对十七、十八世纪管风琴的简单机械装置与清晰明亮的声色的探索，却重新发现了还存在的古老管风琴的技术特征和沧桑之音。

利用古乐器的方式多种多样。有一些原始的乐器得以保存，如十六、十七、十八世纪的管风琴、羽管键琴、管弦乐器等。它们有些在博物馆里、有些在古董店、还有一些仍在演奏。特别是弦乐器，在经过调整以适应现代需求后，仍在使用。这些乐器向我们传递了古乐器的形制、材质以及工艺方面的信息，这使技艺绝伦的现代制造者能够重新构建，从而使我们能真正感知为它们而创作的音乐。

寻找乐器真相的过程困难重重。羽管键琴是在现存乐器的基础上重造的，但我们怎么知道它们现在的声音对库普兰来说是怎样的呢？我们将羽管键琴制作的与时俱进，而不是古老陈旧。我们应当模仿古式羽管键琴的声音，还是尝试用原始的方式制作一个，并听听它的音色如何？如果发出的声音很不一样，那我们该相信哪一个？

即便是在有可用的现存古乐器的情况下，问题也会出现——特别是在弦乐器中。斯特拉迪瓦里小提琴是现代小提琴演奏的最高规

格。原则上，斯特拉迪瓦里琴是一种巴洛克乐器，但是它的琴弦结构的许多方面都随着时间的变化而改变：如音高（琴弦的张力变大了），琴颈长度和角度（要演奏更大声更高的音符，需要一个更长的弦乐指板，并且把琴颈重新调整到一个不同的角度），琴弦（钢弦取代了羊肠弦），琴弓（图尔特弓[Tourte bow]取代了巴洛克式的弓，更重更长，弓毛更多，张力更大，以获得更精湛的技艺和更大的音量）。因此我们需要把斯特拉迪瓦里琴拆开，加固它的内里，然后重新换一个更长的琴颈和琴板，再换上钢丝弦，将更高的音域与更重的琴弓相结合——结果斯特拉迪瓦里自己都不认得自己了。

有许多问题需要考虑。其中一个问题是，我们径直演奏古老的乐器是否合适。在二十世纪中叶，曾经有一段时间，人们认为"恢复"古老乐器的演奏状态是值得的，这样我们就可以更好地进行学习。于是就出现了这样一种观点：每一次修复都会抹杀一些有关乐器的证据，当我们拿走旧的羽管键琴的琴弦后，我们意识到和音高相比，琴弦所使用的合金、琴弦的规格，有很多可供讲述的细微差别，那么我们该怎样？如今的修复者从不扔掉任何东西，但随之而来的问题是，该将其恢复到什么样的状态。

在新乐器的制作过程中，会不可避免地产生各种各样的问题（或是说，各式各样的妥协）。如果管乐器制造商仿制巴洛克竖笛或双簧管，而这些乐器与任何现代管风琴、羽管键琴之类的乐器音高都不相匹配，那么他大抵会调整乐器的尺寸，以便能参与合奏。然而，调整比例关系及长度、管径、指孔的做法，却有可能在不同程度上改变声音的品质。从前琉特琴用羊肠作弦，还有约翰·道兰所大为称赞的"威尼斯猫头弦"[Venice catlines]。但是羊肠弦对温度和湿度非常敏感，一根绷紧的琉特琴琴弦永远有跑调的风险（托马斯·梅斯在写于

73

1676年的《音乐的纪念碑》中，说琉特琴演奏者要花百分之六十的时间调音，剩下百分之四十的时间演奏）。许多现代演奏家使用的尼龙琴弦就不存在这个问题——当然音色会有一些变化。要多么"本真"才行呢？羽管键琴上用于拨弦的"羽管"过去要使用乌鸦或火鸡羽毛来做，但由于它们越来越难从杂货店买到，更由于它们很不结实，于是羽管键琴制造商选用了一种名为聚甲醛[Delrin]的塑料来代替，并已得到了广泛运用。凡此问题，不一而足。

一般来说，早期乐器的制作史大概经历这几个阶段。第一阶段用现代材料来制造与古乐器非常相似之物。例如旺达·兰多芙斯卡的羽管键琴；所谓的"巴赫弓"（用于演奏巴赫小提琴独奏音乐的和弦）；用于演奏巴洛克音乐的高音声部高音小号（piccolo trumpet）。接下来的第二阶段是试图"拷贝"真正的古乐器，这是一个非常重要的阶段，需要仔细考察乐器的所有细节。的确有这样的制作者，他们需要同样的木材，要取自树的同一侧，同样的金属合金，以古老的方式熔炼。第三个阶段是制作者融汇工艺与经验的时期，他（她）已经知道了乐器的完全制作过程，掌握了恰到好处的分寸，并对乐器形成了自己的品位，于是可以像其他时代乐器的制造者一样，游刃有余地制作竖笛或拨弦古钢琴了。

文艺复兴时期和中世纪的乐器的复制更难。现存的十六世纪的乐器不多，十五世纪的乐器就更少了，由于大多数乐器的部件是由木头和动物材料制成的，因此不能耐久。至于中世纪的小提琴、轮擦提琴和一些木管乐器，乐器制作者们不得不依靠类似图像和雕塑的视觉证据为主。很多中世纪图像中有乐器的身影，通常画在天使的手中，或在上帝周围演奏的二十四位长老的手中（他们在威尔斯大教堂的外立面上演奏三弦琴）。图像和雕塑通常没有展示出乐器的外部雕

刻和内部支撑，弦是由什么组成的、它们如何调音、尤其是它们的声音到底怎样，都不得而知。将中世纪乐器制作得合乎情理，需要大量试验与一定的想象力。

在很长一段时间里，乐谱中音符和音域的关系基本上是任意的。对于中世纪或文艺复兴时期的音乐家来说，音符"C"与其他音符的关系表现为：向下有一个半音、上方有两个全音，却并不像现如今那样，对应着每秒振动的具体数量。我们发现：在中世纪，不论是男唱诗班还是女唱诗班，都使用相同的圣咏乐谱；我们还知道，在中世纪，圣咏歌手会选择一个合适的起始音符，并在其基础上演唱其后的圣咏旋律，这是他们的工作；我们也明白，中世纪现存的各式管风琴中，同一个调都产生不同的音高；我们知道，十八世纪的长笛演奏者、作曲家约翰·约阿希姆·匡茨建议演奏者在他们的长笛上使用许多可替换的笛身，因为你永远不知道与之合奏的古钢琴的音高定调是怎样的。

那么我们有必要知道怎样确定音高吗？当乐器需要合奏时，这很重要。如果你到另一个城市，发现管风琴的定音和你平常演奏时的音高不同，你就得换一个调演奏，或者请那位管风琴师调整来配合你。对器乐演奏者来说，换个调演奏可能极其困难，而对于管风琴表演者来说，也可能会产生一些不适，因为文艺复兴和巴洛克时期管风琴通常只有在某些调上时才会动听迷人。

有时候我们可以确定过去的乐器的音高。原始的铜管乐与木管乐通过它们的长度和别的特征（例如指孔之间的距离）来推测音高。我们通过幸存乐器了解到管身长度与实际发音的调高的关系（有时候也要冒点风险，因为许多管风琴的琴管是锥形的，调音时得卸下或撬起琴管的顶部，而当这些管子其乱如麻时，调律师只好直接切割管

75

风琴的顶部重新调音），运气好时，偶尔还会找到一把可用作参照的旧音叉（一种发明于1711年的调音装置）。

对于早期音乐的现代演绎而言，很难克服这些阻碍。乐器制造商一开始以现代音高标准（a′ = 440赫兹）制作乐器。但是，当他们开始更仔细地仿制乐器时，发现其实巴洛克乐器往往比它们的现代复制品定音更低。古代乐器与现代仿制品，当然不可能全然一致。为了便于合奏，早期音乐界经历诸多讨论之后一致认为，现代"巴洛克音高"恰好低于现代音高的一个半音（这一选择至少与一些十八世纪的音高状况相接近，并通过降低半音，使羽管键琴和管风琴都能参与进来）。接着，制造商按照这个标准制作乐器，比如羽管键琴制造者开始制作"移调"乐器，使其整个键盘可以侧向移动，既可以按照现代标准又可以按照巴洛克时期的音高来演奏。一些现代管风琴制造商在控制台上安装了一个电子调节设备（移调器），这样管风琴师就可以在任何调高上为其他古乐器提供通奏低音了。

当然，标准是必须存在的，这样人们才可以一起演奏，毕竟现如今音乐家们并不是一生足不出户，不能只简简单单拥有一把与当地管风琴合奏的乐器。a′ = 415（比现代a′ = 440的频率低半音）的"巴洛克音高"被采用后，演奏者们却担心其标准过于宽泛了。文艺复兴时期的乐器通常演奏更高的音，更倾向于a′ = 465（现代乐器制造商就是在这个音高上制作乐器的），法国巴洛克管弦乐和歌剧音乐的音高则更低，很多法国古乐合奏（唱）团的音高都低于a′ = 415。

定音高低在其他方面也很重要。弦乐器可以通过调紧或松开它们的琴弦来重新调音，用a′ = 440演奏斯特拉迪瓦里的乐器与用更低赫兹（更接近其原始音高）去演奏的声音效果完全不同。同时，低

音的松弛感会产生近似人声的效果，影响到旋律线条的质感和对其进行装饰加花的手法。演奏时的音高接近于音乐被构思时的设想音高——我们记住对于今天的人来说原始音高大多不精确——会对演奏者和听众带来实质性的影响。

音高是一回事、调律则是另一回事。现在我们讨论一个相当复杂的问题，它与绝对音高标准无关，而是涉及两个音符之间的关系。音乐术语的"调律"指调整音阶，由此产生部分或全部"不纯"的音程。首先要明确一个物理学概念：我们听到的大多数协和音程都依照小的整数比例产生，一个八度音阶，例如C到C，是两个音以2:1的比例振动；五度，例如C到G，这两个音的比例是3:2；四度是4:3；大三度5:4，以此类推。古希腊人已经掌握了比例的基本公式，这也是中世纪音乐与数学原理的基础。有时，我们可以想象一个振动的弦在其某一点被压下，使得一边是另一边的两倍长，这弦的两部分以3:2的比例，将产生两个间隔是五分之一的音符，改变分隔点可以产生其他的比率。但是进行调校是极其复杂的，各式调校就产生了各种律制。

在十六、十七世纪与十八世纪早期，音乐中一种被称为"中庸全音律"［mean-tone］的律制很受键盘及其他乐器演奏者的欢迎。在这个系统中，一些调远比现代的平均律（所有音程等均等）中的更协和，但其他一些调又几乎不可使用。这便是为什么键盘组曲都用同一个音调和为什么很少用到升F大调的原因：为了获得中庸全音律中最协和悦耳的音程效果。现代听众很难能一听就察觉到声音的微妙差异，但只要过一会儿就能适应其中的谐音之美。

特别是在十八世纪，各种各样的律制被引入，最常用的三度音程越来越纯，可以用的调也越来越多。像韦克迈斯特、基恩贝尔格等学者的名字，都与对纯度与灵活度的调和有联系。巴赫使用《平均律键

77

盘曲集》作标题时［译按：字面意思是"好律"］，他并不是在强调平均律本身，而是在表扬一种可以允许使用所有大小调的律制。

调律

关于调律，复杂多变。理论上讲，如果你把一系列的十二个"纯"［perfect］五度（C-G-D-A-E-B-F#-C#-G#-D#-A#-E#-B#），在现代钢琴上依次列溯，那么最后的升B就会回到开始的C。但实际却并非如此，计算与耳朵都能说明问题。要想升B与C为等音，每个五度音程都必须被微缩（但这种缩小的程度是可以被感知的）。这其实就是现代钢琴的调律方式——每个五度音程都有点窄，使所有半音间距等同、所有八度都是纯音程。这就叫"平均律"，因为每一个音程都相等地微微跑调了。

过去的乐器并不采用平均律的调律方式，而不同的处理会对乐音产生不同的影响。律制与其适用的音乐之间存在直接的关联。从我们所拥有的为数不多的乐器和对乐器的描述来判断，中世纪音乐使用的是我们称之为毕达哥拉斯体系（以传说中发现决定音程的比率的希腊哲学家命名）的律制。在这个系统中，音程是纯的：四度和五度不经调音，是"完美的协和音程"，这很好，但另一个结果却是认为那些我们现如今视为协和的三度音不堪卒听（《玛丽有只小羊羔》的第一个音符与第三个音符之间形成一个大三度，《绿袖子》的起始两个音符呈小三度）。在中世纪音乐中，有一些地方——比如纪尧姆·德·马肖的歌曲中——两个声部暂停并保持大三度音程延续。毫无疑问，马肖在这里想处理成不协和，制造紧张感。但于现代人的听觉来说（尤其是面对使用现代律制的

乐音），却是中和悦耳的。但在毕达哥拉斯的调音系统中，三度音程是这样刺耳，以致被不容置疑地视为不协和。

　　一种被称为"中庸全音律"的律制在十七、十八世纪早期广受好评。该律制中的五度比其他体系更温和，甚至比现代的我们所听惯的平均律的五度音程更窄。其优点是最常用的调听起来十分优美，用以确认调性的大三度也特别动听。缺点是某些调和音程却会陷入短板，这些调是如此荒腔走板，几乎不可使用。还有的缺点——或也可视为优点——是琴键上的每个"黑键"——升号键或降号键（不过在巴洛克乐器中通常是白色，以骨头、象牙或木头制成），只能属于一个音符。也就是说，介于D和E之间的音符可以是降E，也可以是升D，但不能两者都是——现代调音中却将它们折中成一个音了。如果你想要的是另一个音，你必重新调律，这就是为何某些调听来欠佳。如果你在降E调转为升D调的时候仍旧按降E调演奏，相信我，你不会喜欢你所听到的。（实际上，一些键盘乐器制造商通过制作乐器的"调分离"解决了这个问题：前边部分演奏升D调，后面部分演奏降E调。）中庸全音律的另一个特点是，半音的大小是不同的（正如一些理论家所认为的那样，理应如此）：自然半音（D到降E、A到升G）比变化半音（E到降E、G到升G）的音程要大。

　　这些不同于现代平均律的律制的魅力之一（尤其对于没有绝对音高感的听众来说），是它们能使每个调听起来都性格各异。F大调一点也不像A大调，其结果是转调、远关系和声和意外的音程进行，都可以产生一种戏剧性的刺激效果，这是现代平均律中所不能造成的。

　　所有关于律制与调音的讨论基本都集中于键盘乐器，主要是因为它们是固定音高的乐器。歌手肯定能够唱出美丽的旋律，在没有律制表的情况下，也能调整人声的乐音以区分降E与升D之间的区别；弦乐与木管则为适应对方，会根据其和声环境和演奏技术相互调整。如果键盘的形制更灵活些，也许连这些问题都不会出现了。

　　我们已经多次提到，许多早期乐曲含有一些即兴或临时性装饰的要素。文艺复兴时期的器乐演奏者、巴洛克的通奏低音演奏者和歌剧演员等，都要能够即时地表演从未听过的音乐。这既是早期音乐的重要组成部分，也一直是很值得研究的对象。

　　流传到我们手中的早期乐谱并不代表听众将要听到的内容，与此相反的是，现代钢琴或管弦乐乐谱试图代表演出中将要发生的一切。在早期的音乐书写中，乐谱是一套对可能出演的音乐的提示，类似于简易粗版谱［fake book］。

　　有很多例子表明，"书面音乐"被用作即兴音乐创作的基础。对大多数音乐家来说最直接的印象是，在法国羽管键琴音乐和整个巴洛克时代的法兰西风格的音乐中，都可以找到繁星般密布的装饰性符号。J. S. 巴赫列了一张装饰性标记及注解的表格，还有很多人也这么做了。似乎法国风格的音乐是基于这样一种想法：用颤音、辅助音、滑音或其他许多可能性来装饰一个个的单音。法国专家们自己也明确表示，印刷或书写下来的标记是为那些需要得到指导的人准备的，专业表演者会按其品位随时添加别的标记。

　　相比之下，意大利的巴洛克音乐倾向于装饰整个乐句，而不是单个音符。意大利奏鸣曲的一个慢乐章可能只包含几个长音符，期待表演者能使用和声与旋律的指引去精心装饰独奏旋律线。

81

　　我们已经提到了文艺复兴时期音乐的一些例子，表演者通常根据习惯性导引，即兴创造他们的音乐。这些音乐包括低步舞曲，其中一名或多名表演者即兴诠释长音的低音声部；康拉德·鲍曼的《管风琴入门》则教管风琴师如何即兴奏出格里高利圣咏的低音声部；还有一些指导，教乐器演奏者如何把声乐旋律变成精湛的独奏声部。

　　当然还有很多其他的例子：我们所见的中世纪俗语歌曲不过只有简单的声乐旋律，但是我们很难想象出图像与文字中描写的手拿乐器的特罗巴多、特罗维尔与恋诗歌手在唱歌的时候怎样进行伴奏。不幸的是，没有对此进行说明的历史文献。

　　我们清楚地明白，为了还原声音，就需要对其进行解释。演奏时需要有一种风格感受力，有一种为音乐注入生命的意愿。

82

　　即兴创作不是自由发挥奇思妙想，而是要维持在某些很具体的指引下（爵士乐演奏者所称的在变化中保持不变），一首低步舞、一篇圣咏、一段存在过的旋律——演奏者总要知道它在哪里，什么是可以的，什么又不可以。

　　与文艺复兴时期的声乐关系尤其密切，但具有更广泛适用性的看法是，当时的作曲家希望歌手和乐器演奏者在旋律演绎过程中，能适时恰当地临时升降乐音。关于到底应该如何做，学术界暂无定论，但总体倾向是要不改变和声的性质，并有效果地抵达终止式。

　　现存的材料中确实存在临时升号与降号，但同一曲子的两种版本里，升降号的位置常有不同。我们期待表演者能够预判并调整旋律，以适应作品的整体需求。

　　十九世纪之前幸存下来的绝大多数音乐都是声乐作品，我们追溯历史越远，声乐所占的比例就越高。所有的声乐作品都以歌词演唱。似乎在大多数情况下，歌词的含义不仅要被歌手理解，也要被听众理

解。歌词可能是宗教意义的拉丁文本，也可能是某位诗人采用本地语言创作的诗歌。

某些情况下歌词不一定需要理解，比如十三与十四世纪圣母院乐派的奥尔加农中长长的音节或各声部歌词多寡不一的多声部经文歌。我们要么提前知道歌词是什么，要么我们明白这首乐曲在结构上有可取之处——即便是在这种情况下，歌词可以被从视觉上把握，至少演唱者能够理解并听清这些歌词。

所以单词的发音是最重要的。如果想要传达音乐的原本音效，就必须考虑发音。我们知道语言随时空的改变而变化，同样的元音、同样的单词，在不同时代、不同地方的发音是不同的。

亨德尔的《犹大·马加比》中，那个时代押韵的对句今天已不复押韵了：

Rejoice, O Judah, and in songs divine

With cherubim and seraphim harmonious join.

欢庆吧，哦，犹大，在神圣的歌声中

与天使基路伯和撒拉弗和谐共咏

我们真要唱成"harmonious jine"吗？有些表演者，他们非常努力地学习从马肖到道兰的各个历史时期的语音。举个例子，单词"圣哉"[Sanctus]，带鼻音的"n"和法语的"u"听起来很是不同：法语是从什么时候开始发出这个音的？法语是从什么时候开始把"m"和"n"鼻音化的？语言学等方面的专家仔细研究了发音的历史，不少音乐家也努力尝试着重现那个时代音乐歌词的发音。而这样做的优劣对错，取决于你问谁，以及你想要做什么。

一个同样有热度的问题是翻译。有些人认为音乐应该用其本身的语言去演唱，其他人则持相反见解：如果我们想要现代听众体验到原来的音乐，他们就需要理解歌曲所讲述的内容——因此歌词含义必须优先于声音。说英语的听众可以欣赏并理解道兰、莎士比亚，甚至乔叟和《贝奥武夫》的语言。但总的来说，我们无法理解意大利语，如果我们要欣赏蒙特威尔第的《奥菲欧》的演出，就必须用英语演唱。毕竟，观众了解奥菲欧的文学题材，了解他们将观摩的这场戏剧，其中演员将演唱他们自己那部分角色，他们知道这个神话，并对诗人用诗歌讲述故事的技巧尤感兴趣。如果用意大利语原版唱给非意大利观众听，应该也不会失掉全部信息吧？

不难想象，严肃且坚定的表演者们会激烈地争论这个问题。一方面，音乐是将头脑中的语言谱成声音，吐字、元音、重音、词乐对应的处置方式——即便是最佳译本也不能将这些特性悉数保留。

然而，历史上不乏这样去做的人：德国的恋诗歌手翻译了特罗巴多的诗歌；蒙特威尔第的牧歌被改为宗教歌曲，等等。这是"本真性"中可能永远无法确定的一面。

虽然声乐作品在早期音乐的曲目中占据优势，但令人吃惊的是，在早期音乐的复兴中，对演唱的关注却来得相当晚。当然，这并不是说早期声乐在二十世纪六七十年代才开始流行。教堂里常有唱诗班、亨德尔的歌剧偶尔上演、格里高利圣咏也在演唱。不过，先出现的是乐器：首先是竖笛、维奥尔琴、羽管键琴，然后是巴洛克时期的弦乐器与管乐器。随着中世纪和文艺复兴时期音乐演出团体的出现、伴随着巴洛克歌剧的复兴，出现了这样的问题：中世纪音乐中的人声是否应该与巴洛克音乐和普契尼歌剧中的相同。

些声乐专家认为唱得好的方式只有一种：它与支撑、膈膜、喉

85　　吭、呼吸、颤音和许多其他的技术性问题有关。音乐学院为歌剧演出储备了大量歌手，并针对现代歌剧院的保留剧目进行专业训练——声音越大越好，且伴随不间断的颤音［vibrato］。

　　而许多早期音乐的表演者则认为，人声就像别的乐器一样，某种意义上也是一种随着时代推移而改变的乐器。虽然中世纪、文艺复兴时期和今天的人们的嗓音，在生理的维度上没有区别，但如果我们能在某一时期的音乐中察觉到某种理想的声音，那么人声也将被归为这种理想声音的一部分。关键是要知道它是什么，以及歌手如何驾驭之。

　　其中，颤音的问题，就像律制与是否要翻译歌词等问题一样，引发了长久且激烈的争论。颤音是否真的是歌唱训练中好用而自然的一部分？

　　没有标准答案。很多人，尤其是歌唱家和声乐老师，会说"是的"。下面却是一个可能引起辩论的例子。想想南印度古典音乐的歌手，他们有一种完全不同于西方实践的发声方式。他们采用高喉位的发声方式，这是任何西方的老师都不会允许的。演唱速度、音高摆动的振幅都会对颤音的品质发生影响，各方面都会单独作用，从一个都没有的"挺音"［straight tone］到颤动很多次，构成了一个宽广的幅度。倘若这些歌手能够完全控制它们，也似乎没产生什么不良影响，那为什么西方的歌手不能掌控自己的声音呢？一些当代流行歌手也有这种灵活性，他们通常使用"挺音"，并加入颤音作装饰。

86　　再想想中世纪的声音。我们所知道的乐器有竖笛、带有指孔的管乐器、索尔特里琴、带有品位的弦乐器，很难或不太可能用这些乐器演奏颤音（这种情况也适用于大量文艺复兴时期的乐器）。但如果所有乐器的发声方式就一种，那为什么听起来又各不相同呢？

现代弦乐演奏者也会以颤音演奏, 近乎连续不断的, 比如手指按弦的同时, 在没有品的指板上前后移动左手就可以做到。我们知道在巴洛克音乐中, 颤音是一种装饰品, 为了某种表现需要偶尔使用, 这就假设在其余时间是不使用颤音的。约翰·约阿希姆·匡茨给十八世纪管弦乐演奏者提的建议是告诫他们不要以颤音去演奏, 因为那是协奏曲独奏者的特权。

早期音乐演唱的某些方面很难重建。当今似乎没人愿意成为阉伶。塞内西诺、法里内利和瓜达尼[Guadagni]杰出的嗓音使他们成为了耀眼的超级明星, 可以与当今最著名的摇滚巨星相提并论。在青春期之前阉割有演唱潜力的小男孩是意大利人的做法, 大概是由于教堂里禁止出现女声之故。到十七世纪晚期, 由阉人歌手担任歌剧主角已经成了习以为常的事, 这声音被认为具有不可思议的力与美。如今, 阉人歌手的声部由男高音或假声男高音歌手[falsettists]演唱, 或由音域合适的女歌手来替代。

重建早期音乐的声音是一个挑战。但也有一些人试图通过了解音乐在表演中的作用来更全面地理解它: 歌剧演员如何控制自己、摆出什么样的姿势、如何在舞台上移动脚步? 当小步舞曲响起时, 舞者会做什么? 研究和试验大大增加了我们对历史上表演姿态的认识（特别是十八世纪的法国）, 对表演和舞蹈风格的明确分类, 以及它们在欧洲的传播, 使我们对舞台姿势有更广泛的了解。

舞蹈手册和编舞论著从十五世纪中期一直流传至今, 学者、舞蹈史研究者与表演者都致力于重现不同历史时期的舞蹈。当音乐和视觉结合在一起时, 对许多观众来说, 意味着一个单一风格的时期的丰富与壮大。音乐家在知道自己的音乐是如何影响演员和舞者之后, 也发现他们的表演艺术中更深刻的意涵。

87

对重现过去表演的各个方面的愿望还引发对服装道具、剧院结构、烛光制作的研究，以及能够轻易吞噬大量努力的细节。必须给创造力留出空间，要框定界线是困难的。

本真性问题

人们有时反对本真的想法，他们提出了有效的批评。"比你圣洁"（或"比你权威"）的接近早期音乐的方法是排他性的（当然是在不那么有说服力的前提下）。羽管键琴家旺达·兰多芙斯卡的一句话经常被引用："你用你的方式演奏巴赫，我用巴赫的方式演奏他。"这样的观点是假设兰多芙斯卡知道巴赫的演奏方式是什么，还隐含着另一假设，即对于表演者来说，坚持按需忘我的演奏要比投入自我好得多。

当然，我们不可能知道一切。如今，我们能笑对兰多芙斯卡那架巨大的普莱耶尔羽管键琴、笑对二十世纪中叶一些机械的"巴洛克式缝纫机"表演、对二十年前的人们发表十五世纪尚松表演的看法报以微笑、同时也想知道未来的人们回望我们的时代会笑看什么。

指挥家托马斯·比彻姆在录制亨德尔的《弥赛亚》时写下了一段说明：

> 过去的两百年间，没有哪部杰出的合唱作品能像亨德尔的《弥赛亚》一样被如此频繁地上演。然而，我们可以有把握地宣布，在过去的一百五十年间，不论在任何地方，它很少被完整地上演过。
>
> 这一不幸的事实有两个主要原因：首先，对亨德尔音乐本质的普遍误解——我不打算在此说明；其次，受制于演奏条件而

88

拒绝遵守亨德尔本人的意愿。

好一番早期音乐人的表白：我们以危险方式误解了亨德尔，却没有感受到他的心愿。随后，比彻姆继续说，由于在亨德尔的时代，唱诗班和管弦乐队的规模差不多，因而他选择将管弦乐队的规模扩大一倍，以匹配那庞大的唱诗班。这样他总算正确理解并顺从了亨德尔的心愿！（事实上，尽管编制大小的说法是正确的，但演员数量总是一笔糊涂账。）

我们从经验出发、从最新收集的信息中不断学习，但我们不能够认为我们所做的一切都是客观的。如果我们原原本本按照巴赫的方式，那么就不会有我们自己。而对于巴赫，也几乎对所有人来说，最重要的是他作为音乐家怎样出现在演出的时候。

我们认为正确的信息可能很不完整，会受到对许多参数的对比评估的干扰，每个参数都可能被不同表演者或听众、或在另一种文化语境中来权衡。我们一本正经地认为具备本真性与历史性的东西，在别人看来可能很可笑。人很难做到不主观。

89

对正确信息的获取也是一种变得具有排他性的方式：我知道得更多，因此我的表现比你的表现更好。谁在乎你喜不喜欢？这就是历史实况，所以你最好学着喜欢。这当然是虚假的，因为我们对于绝大多数情况都无法言之凿凿。例如，我们不知道十八世纪的羽管键琴的声音应该是怎样的，除非我们事先听过大量的羽管键琴——而在第一次听时，我们并不能评判声音恰当与否。我们很需要对各种出现的信息进行分析，且在实践的坚实基础上做出判断。

我们不会有"历史时期性的听众"［period audiences］，过去作品的最初呈现及被接受的状态是永远不可能再现的。沧桑巨变，换了人

间。我们可以想象时空——1198年的巴黎、1723年的莱比锡、1789年的维也纳——当听众非常清楚地知道他们将要听到什么以及它可能是什么样子的时候。例如，维也纳的人们非常乐于听交响曲和奏鸣曲，十八世纪晚期的维也纳音乐是他们唯一熟悉的音乐，他们非常了解它。我们有接触到各种各样音乐的优势，但我们永远不会像当时的听众地道娴熟地品评某种音乐。我们恐怕也不会用我们的广度来换取他们的深度。我们不能不听瓦格纳和勋伯格的音乐，可能我们不愿如此，但仍要承认这为我们听早期音乐的耳朵染上了一层色系。因此，我们似乎有理由提出这样一个问题：试图实现真实的或历史性的表演，究竟是否可行呢？我们或许应该像莫扎特对亨德尔所做的（以及雷蒙德·莱帕德［Raymond Leppard］对卡瓦利所做的）一样，为取悦当代听众而动些手脚。毕竟，格伦·古尔德用现代钢琴演奏巴赫时就是这么做的，而这实际上似乎是早期音乐运动的反面。

每时每刻都在变化，因此没有完全相同的两场演出，这样的事实表明，不可能存在权威且规范的"本真性表演"。我们能够获取的、近乎可重复的表演形式只有录音。在许多时候，录制早期音乐的艺术家们会刻意地努力做到不那么自然、不那么新奇、不那么离谱，他们知道在某个特定时刻里，看似稀奇古怪和富有表现力的东西，如果无休止地重复，就会令人恼火。

音乐表演绝不是没有感情的盲从的复制。如果早期音乐表演是为了让一切都正确，那么尝试这样做将导致一切都不正确。当然，好的表演者很知道这一点，他们试图将音乐风格凝练到这样的程度，即朴素地演奏一种他们知道和喜欢的音乐。

理查德·塔鲁斯金在欧柏林音乐学院发表了一篇论文，后收录进由尼古拉斯·凯尼恩编辑的《本真性与早期音乐》中（经修订后

收进了塔鲁斯金的一本非常有趣的文集《文本与行动》)，其中提出了一个犀利的论点，即早期音乐界的所作所为隐喻了"人是肮脏的"这一假设。他通过观察得出结论：早期音乐的表演者把他们的活动比作在博物馆里清洗与"修复"一幅画——去除多层污垢，以便看清原作。

塔鲁斯金用"污垢"来比喻历史上点滴形成的表演传统，他想知道人们怎能如此轻易地抛弃那么多代人积攒下来的经验。又为什么要这样做呢？他煞费苦心地指出斯特拉文斯基的机械化的演奏似乎是早期音乐所追求的典范，他试图证明早期音乐界的主要演奏者古斯塔夫·莱昂哈特与尼古拉斯·哈农库特之间不可调和的演奏差别。尽管的确有"崇古"的心理作祟——主要是在评论家和听众中——但却很少有针对表演者的严肃认真的争论，这些演奏者都试图理解音乐的本质并尊重音乐的历史。

1983年，学者兼演奏者劳伦斯·德莱福斯在《音乐季刊》[The Musical Quarterly] 第69卷（1983）上发表了一篇为《早期音乐反对它的狂热者——二十世纪历史表演的理论》的文章。他想知道为什么早期音乐表演更具道德优越感。他还指出："早期音乐的首要意义在于人，其次才是物。"并注意到，不论本真性的术语含义如何，其聚合性才是根本。在引用社会评论家、哲学家西奥多·阿多诺的理论后，他进一步指出，早期音乐"所涵养的将主观置入诠释的态度……是无关紧要的，说得好一点，就是不得而知。"也就是说，早期音乐一厢情愿的客观的科学的方式，未给主观性与可变性留出空间，却还笃信它可以发现并再现作曲家本来的意图。

在描述阿多诺所处的时代时，德莱福斯针对二十世纪五十年代早期音乐的状况，提出了一个有趣却犀利的观点：

91

阿多诺不知道的是，早期音乐在历经过二十世纪五十年代及更早的筚路蓝缕后，于六十年代晚期及七十年代迎来蓬勃发展（他死于1969年）。这是"缝纫机"风格（有时称为"维瓦尔第复兴"）的时期，是德国室内管弦乐乐团狂热地采用"梯田式动力[terraced dynamics]"的时期；是具有历史思想的指挥家阻止演奏者"释义[phrasing]"的时期；是音乐中的重复记号引发了刻意的旋律修饰的时期。"动感的节奏"似乎揭示了一种全新的音乐满足感——从情感中解放出来。"让音乐自己说"是一种战斗的呐喊。在实践中：用脆薄的羽管键琴代替雍容的施坦威、用纯净的巴洛克管风琴代替馥郁的浪漫主义乐器、用天真可爱的唱诗班男孩代替摇摆不定的首席女高音、用亲密无间的合奏代替夸张的管弦乐队、用所谓"净版"代替修改过的版本，这样才忠实于巴赫（或任何人）与他的本意。这种早期的纯粹主义的音乐成效是如此贫瘠，以至于我们很难批评阿多诺错过了一个关键性新发展的来源。

早期音乐试图拒绝现在，无休止地重复过去，用新的和不寻常的技艺减损熟悉感。在熟悉的音乐中制造新奇感是一种回避现实的方法，同时又能保持住某种进步的表象。

德莱福斯有些揶揄地将早期音乐和"主流"音乐的交际准则列了一个参照表，表明早期音乐尽一切努力避免社会差异，并压制由此产生的忌妒。然而，他同时指出："抑制忌妒导致强制的例行公事和千篇一律的平庸。"

以下是德莱福斯的比较：

早期音乐

1.不用指挥。

2.所有成员都平等。

3.合奏成员演奏多种乐器，有时唱歌，通常互换角色。

4.分组症状：康索尔特——和谐大家庭中的志同道合者。

5.技艺精湛不是一个既定的目标，也不鼓励。

6.专业演奏的技术水平非常平庸。

7.听众（通常是业余爱好者）可能会在家里演奏相同的曲目。

8.观众与表演者产生共鸣。

9.内容充斥着千篇一律，往往枯燥。

10.评论家们对乐器、作曲家和作品报道说"所有人一起拥有了一段美好的时光"。

主流音乐

1.指挥是权威、地位、社会差异的象征。

2.管弦乐队按等级制组织。

3."分工"被严格定义，每部分都有一个参与者。

4.分组症状：协奏——先从控制中挣脱，再以一敌众。

5.技艺精湛才专业。

6.对演奏技术的要求高，竞争大。

7.听众对曲目的技术难度望而却步。

8.观众美化演奏者。

9.内容有高潮有对比。

10.评论家们对表演者及其对音乐的诠释进行评论。

93

引自劳伦斯·德莱福斯的论文《早期音乐反对它的狂热者——二十世纪历史表演的理论》[Laurence Dreyfus, "Early Music Defended Against Its Devotees: A Theory of Historical Performance in the Twentieth Century", *The Musical Quarterly* 69(1983), pp.297~322]

　　早期音乐是避世良药,早期音乐是社会主义,早期音乐是拨乱反正。很多人不舍昼夜地对这项"运动"的好与坏给意见、提说法。然而,它毕竟是运动着,会随光阴的变迁而变化。我们如能知往者之可谏,便也可知来者之可追。

第六章

现代的早期音乐复兴

时代愈新,好古弥甚。对早期音乐的钻研与其说是关于音乐本身的研究,不如说是源自对现代文化的理解。就像中世纪的人相信世界逐渐走向衰败,我们迷恋过去,是不是因为我们喜欢它更甚于当下?或许我们更喜欢我们所能亲近的音乐,因为可以自己去演奏或演唱,哪怕只一点?(我们肯定无法演奏拉赫玛尼诺夫的钢琴协奏曲——对于当代音乐而言,专业与业余之间在演奏技巧上的鸿沟实在过于惊人了。)

对过去音乐的兴趣不是二十世纪的独有现象,但在更早的时期,这类活动于整个音乐界而言占比不大,因为二十世纪以前的听众通常只关注新创作的乐曲。然而,十九世纪的博物馆文化提供了一些乐器藏品,也激发了对前代旧乐的怀古之思;同时一系列具有展示意味的古乐音乐会也在欧洲各地举办。许多重量级大师参与了早期作曲家作品集的编订:圣-桑编订了拉莫;勃拉姆斯编订了库普兰;韦伯恩则

编订了伊萨克。

对早期的偏好萌生了持久的实践及相关音乐机构。例如,十九世纪的英国对亨德尔清唱剧产生的源源不断的兴趣;十九世纪索莱姆僧侣复兴的格里高利圣咏;切奇里亚运动将帕莱斯特里那等人的音乐重新复活;专门教授宗教音乐的巴黎圣乐学校——起初为一个唱诗班,后来演变为一所学校——创立者为夏尔·博尔德[Charles Bordes]、亚历山大·吉勒芒[Alexandre Guilmant]和梵尚·丹第[Vincent D'Indy],由十九世纪九十年代博尔德举办的系列音乐会演变而来。所有这些活动都在一定程度上提振了早期音乐,但后者作为一个类型、一个乐种、一项声势浩大的运动,是直到二十世纪才真正得以确认的。

二十世纪的古老音乐的复兴和表演离不开一些重要人物。可能是表演者、或乐器制造者、或教师,但不管哪一行业,所有人都在寻求一种"本真性",试图不打折扣、不做任何调整地直面音乐;试图聆听它,就像那些原本听到过的人所听到的样子。当然,最后这点是无计可施的——我们难以为拥有一双纯粹的属于巴洛克音乐的耳朵而屏蔽自己时代的声音。有很多激烈的批评指向"本真性",我们对此有所领教。不过,开拓者与后继者在音乐实践中的精彩演出与录音增益了现代音乐世界,让它更加美丽缤纷。

学者型表演者

现代早期音乐复兴的开端可以追溯到阿诺德·多尔梅奇(1858~1940)。他是一个乐器制造者、演奏者兼教师,同时是早期音乐、乐器和演奏风格的忠实捍卫者。他那本关于十七、十八世纪的音乐表演的书出版于1915年,旨在成为该领域最完整可靠的指南(最终也的确

做到了）。他制造了琉特琴、维奥尔琴、竖笛、楔锤键琴和羽管键琴，也演奏了低音维奥尔琴，在1905年到1911年间，他还在马萨诸塞州波士顿的查克林钢琴工厂掌管一个羽管键琴和楔锤键琴车间。多尔梅奇痴迷于早期乐器的外形之美，他是威廉·莫里斯［William Morris］和伊莎多拉·邓肯［Isadora Duncan］等雅致复古者的朋友，他将自己打造成权威的制造商和表演者，他在英国黑斯尔米尔［Haslmere］的学校是著名的研究和表演中心。黑斯尔米尔音乐节始于1925年，多尔梅奇合奏团举办过多年的音乐巡回演出，也多次在黑斯尔米尔当地进行表演。多尔梅奇基金会一直与多尔梅奇家族成员合作，赞助讲座、音乐会和暑期研讨会。

96

罗伯特·多宁顿［Robert Donington］是多尔梅奇的学生之一，也是一名维奥尔琴演奏家，在美国教书很多年。他写的书纵横古今、影响深远，包括《早期音乐的诠释》［*The Interpretation of Early Music*, 1963年］和《巴洛克音乐演奏者指南》［*A Performer's Guide to Baroque Music*, 1973年］。

另一位成果斐然的学者型演奏者是瑟斯顿·达特［Thurston Dart］，演奏拨弦古钢琴和击弦古钢琴，录有很多音频，也是大量音乐出版物的编辑，同时是剑桥和伦敦大学的杰出教师。他的小书籍《音乐诠释》［*The Interpretation of Music*, 1954年］是对早期音乐表演合理而深刻的致歉。

作曲家保罗·欣德米特创办了耶鲁大学古乐社团［Yale Collegium Musicum］，是一个早期器乐与人声合奏团，在二十世纪四十年代与五十年代初，举办了从中世纪到巴洛克时期的系列音乐会。作为一名表演者，他的音乐会有些是在纽约举办，成为美国的早期音乐公众展示性活动之一。欣德米特作为一个作曲家，特别偏爱

用途广泛的音乐和对位的复杂性——过去的许多音乐都能满足他的偏好。

美国学者霍华德·迈尔·布朗［Howard Mayer Brown, 1930～1993］，曾指导芝加哥大学的一个大学音乐社多年，是文艺复兴音乐以及表演实践的带头人。尽管本人并不是一个巡回演出者与专业录音人士，但他对演出的支持和鼓励（在学者中并不常见）、他的许多学生以及广泛的出版物使得他对美国早期音乐的表演者产生了很大影响。

中世纪和文艺复兴时期的音乐

早期音乐复兴离不开热情的听众与参与者，他们热切地参与录音、音乐会、研讨会和其他教学活动。康索特曲集［译按："Consort"是主要盛行于十七世纪的一种小型声器乐合奏形式，也可以指这一时期的合奏音乐］是通向盛期文艺复兴音乐的一扇大门（尤其对于爱好者的器乐领域——比如竖笛和维奥尔琴）。维奥尔琴的康索特使这宗曲目重焕生机。文艺复兴（一定程度来说中世纪也是如此）音乐得以复现的最主要、最典型的平台是一系列以演奏该时期的音乐为主的混合演奏团体（大部分发起在英国或美国）。

1925年起在比利时学习的美国指挥家萨福德·凯普［Safford Cape, 1906～1973］创立并指导了布鲁塞尔专门古乐团［Pro Musica Antiqua of Brussels］，该乐团在二十世纪世纪五六十年代录制了许多唱片，率先向人们展示了中世纪与文艺复兴时期的古乐。这是一个多用途、多种乐器的合奏团，它以一种似乎是现代音乐家所谙熟无比的演奏风格表演了大量保留曲目，只是在稍晚的时候，才开始考虑演奏技法的历史化处理方式（而不仅着眼于古乐本身）。

纽约专门古乐团［The New York Pro Musica Antiqua］创立于1952

8. 二十世纪五十年代的纽约专门古乐团的成员们。诺亚·格林伯格担任指挥。

年，创办人是美国的学者兼表演者诺亚·格林伯格［Noah Greenberg,
1919~1966］。这个团体聚集了一些美国早期音乐的最佳表演者，他
们中的许多人都是（或曾是）著名的教师。为避免与萨福德·凯普的

98

古乐团相混淆,后来将"古[Antiqua]"这个字眼删掉了。这个乐团的许多录音和他们的巡演(巡演过程中许多表演者一人分饰多种角色,既唱又跳)提供了一种范式,就是所谓的大型编配模式(有很多令人印象深刻的乐器),展示了早期音乐团体如何运作。专门古乐团是很多人得以了解早期音乐(从巴洛克直到中世纪)的重要的途径。他们坚持着正装演出,避免夸张的戏服和过于可爱的扮相(格林伯格认为那样会破坏其表演风格)。随着《但以理戏剧》[*The Play of Daniel*]于1957~1958年演出季在纽约的首演,以及后来在全美国电视台的转播,这个古乐团因演出中世纪礼仪剧而大获成功。格林伯格去世后,该组合及成员仍旧延续乐团至1974年,而在整个七十年代,许多原创专门古乐团举办了早期音乐表演的暑期研讨会。

托马斯·宾克利[Thomas Binkley, 1931~1995]采用了另一种方式。宾克利是一位美国的琉特琴演奏家,他在1959年的慕尼黑创立了一个演奏组合,后来称之为"早期音乐四重奏"或"早期音乐工作室"[Early Music Quartet or the Studio der frühen Musik]。该团体由四名杰出音乐家组成(安德烈埃·冯·拉姆、威拉德·科布[Willard Cobb]——后来奈杰尔·罗杰斯[Nigel Rogers]与理查德·莱维特[Richard Levitt]相继接替他,斯特林·琼斯[Sterling Jones]和宾克利),他们喜欢通过密集的排练来了解并演奏一些特定曲目,比如十四世纪的意大利歌曲、特罗巴多的旋律或法国的埃斯坦比耶。他们用心观察并与伊斯兰音乐家合作,将一些可重现或可被模仿的传统中世纪元素吸纳进来。因为具备很高的音乐品质,也因为与文艺复兴时期的大乐团形成强烈的对照,他们的国际巡回演出和四十多张唱片遂产生了很大影响。1972年,该乐团还在巴塞尔的圣乐学校[Schola Cantorum]培养了许多专业表演者,宾克利后来也担任了印第安纳大

学早期音乐研究所所长。

二十世纪五十年代, 米歇尔·莫罗 [Michael Morrow] 在伦敦创办了 "专属" 古乐团 [Musica Reservata], 到六七十年代, 该乐团以独具特色地演奏文艺复兴音乐而声名鹊起。通过对传统歌手的观察, 采用集中的、具有高度穿透力的声音 (有人认为尖锐刺耳或像惊声尖叫), 再加上努力靠近那个时期的发音和对即兴创作与舞蹈节奏的关注, 都使该组合一度成为话题热点且风靡多年。声线灵活的歌手杨蒂娜·诺尔曼 [Jantina Noorman] 与该组合联系紧密。他们的发声与众不同, 意在寻找不符合现代品位的性感, 也有的古乐人士认为熟悉产生品味偏好, 我们应该熟悉古老的音乐: 熟悉它的声音而不只是音符。

大卫·芒罗 (1942~1976) 是一位热情洋溢、魅力无限的竖笛演奏者, 1967年, 他创办了伦敦早期音乐乐团 [Early Music Consort of London], 其表演与录音颇受欢迎。芒罗的BBC系列广播节目《魔笛手》 (*Pied Piper*, 1971~1976) 展现了他的精湛技艺和对音乐的热情, 因此当他正值三十三岁英年而自杀的噩耗传来, 人们悲痛欲绝、情难自抑。

安托尼·罗莱 (生于1944年) 与詹姆斯·泰勒 [James Tyler] 共同创办了古乐团, 总部设在伦敦, 乐器以琉特琴和维奥尔琴为主。根据每个节目所需扩充编制, 常与歌手合作, 特别是女高音艾玛·柯比 [Emma Kirkby] 和男低音大卫·托马斯 [David Thomas]。录音包括完整的蒙特威尔第的牧歌与道兰的声乐作品。柯比的演唱风格是一种近乎无颤音的、以词代乐的演唱风格, 可以清晰且直观地传达语义。

在二十世纪七八十年代, 美国雨后春笋般出现了许多这样的乐

团，大多都有极高的水准，包括纽约韦弗利康索特古乐团［Waverly Consort of New York］、芝加哥的"新莓"康索特古乐团［Newberry Consort］，以及持久存在的波士顿"卡梅拉塔"古乐团［Boston Camerata］。

近几年乐团更倾向于集中演奏某一时期或风格的曲目，以寻求扩展他们的专业知识、对特定乐曲的认知，以及对音乐风格的更深刻理解。比如，继叙咏古乐团塞昆提亚（Sequentia，由本杰明·巴格比［Benjamin Bagby］和芭芭拉·桑顿［Barbara Thornton］创立于1977年，专长于演奏中世纪的单声音乐、录有大量十二世纪神秘主义学者和作曲家希尔德加德·宾根的系列录音）；"石榴珠"古乐团［Mala Punica］，由佩德罗·玫梅尔斯朵夫［Pedro Memelsdorff］指导，专擅于十四世纪末、十五世纪初的复杂的音乐；以及总部位于费城的文艺复兴管乐团"琵法罗"［Piffaro］。这些小型组合更具备专业优势，在大部分情况下，相较于大型乐团而言更灵活。

中世纪和文艺复兴时期的声乐一直延续至今，某种意义上，在天主教国家演唱的格里高利圣歌和在不列颠群岛的学院与大教堂唱诗班里更为鲜活。将其展示给更多公众的志愿与其他早期音乐组合的努力不谋而合，但处理方式却有些不同。

索莱姆僧侣们编订的格里高利圣咏的录音于二十世纪三十年代开始发行，长期以来，他们的演唱风格和版本一直被视为圣咏的标准。不论是男修道院还是女修道院都录了唱片。自从第二次梵蒂冈会议废除用拉丁语做弥撒以来，格里高利圣咏在宗教语境下的应用越来越少了。近来，人们常在音乐会、圣咏专业演唱团（包括继叙咏古乐团、奥尔加农组合［Ensemble Organum］）的演出与录音中听到它。

切奇里亚运动的多声部唱诗班存在于欧洲大陆，但主要是发生

101

在英格兰复兴都铎王朝时代的教堂音乐的活动中，由威斯敏斯特大教堂唱诗班负责人理查德·特里［Richard Terry］与二十世纪早期的学者兼编辑埃德蒙·费洛斯主持。二十世纪六七十年代，阿尔戈厂牌［Argo label］录制的大教堂与学院唱诗班的一系列唱片向公众充分展现了文艺复兴时期的英国宗教音乐的魅力。

二十世纪七十年代起，由男歌手布鲁诺·特纳［Bruno Turner］组成的"古徒歌"乐团［Pro Cantione Antiqua］以及与之相似的专门古乐团通过录音和音乐会的方式，让更多的人们从非宗教仪式的角度对早期音乐获得深刻的审美理解；一个类似的团体也演唱巴洛克合唱作品，这就是哈里·克里斯托夫［Harry Christophers］的"十六子"［The Sixteen］，成立于二十世纪七十年代。1972年，亚历山大·布莱克利［Alexander Blachly］在纽约成立了一个名为"城界"的混声合奏团，专门演奏和录制文艺复兴时期的音乐。由彼得·菲利普斯［Peter Phillips］执导的"塔利斯学者"古乐团［Tallis Scholars］成立于1973年，如今是此类乐团中的佼佼者，吸引了大量的热情的观众。它是一个编制灵活的合唱团，专长于文艺复兴时期的无伴奏复调作品的演唱，并录有一个包含三十五张唱片的编目。

以英国男高音阿尔弗雷德·戴勒（1912~1979）为首的戴勒康索特古乐团［Deller Consort］极大地促进了文艺复兴时期世俗声乐作品的推广，在二十世纪五十年代，该团体演奏的英语和意大利语牧歌带给观众和唱片购买者很多乐趣。剑桥大学国王学院的合唱团在1970年创立了国王合唱团，他们演出大规模且受欢迎的文艺复兴时期的声乐作品，这个存在时间很长的古乐团将英语合唱传统与紧密的和声、无伴奏四声部合唱及流行声乐风格成功地结合在一起。

1973年由保罗·希利尔［Paul Hillier］在英格兰创立的希利亚组

102

合［Hilliard Ensemble］致力于演唱各个时代的声乐曲，但最负盛名的是其对中世纪、文艺复兴和早期巴洛克的无伴奏合唱音乐的演绎。

其他声乐乐团，比如红衣主教合唱团［Cardinall's Music］，1989年由安德鲁·嘉伍德［Andrew Carwood］和大卫·斯金纳［David Skinner］建立，并参与录制威廉·伯德的全部作品，再如牧师组合［Clerks' Group］，由爱德华·维克汉姆领导，参演曲目广泛且质量高。

"佚名四美"女声重唱团［female quartet Anonymous 4］应有一席之地，自1993年录制《英国圣母弥撒》［An English Ladymass］后，就以优雅的演唱风格加深了人们对中世纪音乐的关注。

对于许多听众来说，巴洛克音乐是早期音乐的中心，至少对于音乐会和录音活动来说是这样。在演绎巴洛克音乐的例子中，人们热衷于讨论的，不是恢复被遗忘的曲目，而是使原本熟悉的作品变得不再"熟悉"，将非传统但有争议的历史表演技巧应用到广为人知的音乐中去。三个具有历史意义的录音承载了发生在古乐演绎中的惊人变化，而三个非常重要的城市（维也纳、阿姆斯特丹、伦敦）则见证了许多有巨大影响力的音乐活动。

其中第一个是1968年由维也纳古乐合奏团［Concentus Musicus Wien］录制的蒙特威尔第的《奥菲欧》［L'Orfeo］，由尼古拉斯·哈农库特（生于1929年）担任指挥。作为一名训练有素的大提琴演奏家，哈农库特在1953年成立了这个乐团，并通过几年的学习与实践，录制了巴赫的代表作、蒙特威尔第的歌剧以及大量泰勒曼和拉莫的作品。这个《奥菲欧》的版本对许多听众而言是大饱眼（耳）福的经历。创造性地使用通奏低音伴奏、宣叙调风格的优雅诵演以及文艺复兴晚期乐器的音响的馥郁色彩，本是一件所有音乐专业的学生都

知道、但却很少有人爱听的"古董"（之前有过一个很坏的录音），而这个新版本的出现，改变了许多人对早期歌剧和蒙特威尔第的看法。（阿伦·柯蒂斯［Alan Curtis］在1967年录制的《波佩亚的加冕》［*L'Incoronazione di Poppea*］，其发行量则要小得多。）

第二张唱片是古斯塔夫·莱昂哈特于1976年指挥演奏的六首《勃兰登堡协奏曲》。尽管哈农库特早在1964年就录制了这部作品，但从某种意义上说，莱昂哈特的录音是对盛行于阿姆斯特丹的早期音乐复兴风格与成就的一个总结。在这种风格中，不仅调音和技术很重要，也重视韵律的敏感度、以轻微的渐强来塑造音符的倾向以及修辞性划分乐句的努力。莱昂哈特身边聚集了大量多才多艺的音乐家，他们都是教师、艺术家和表演者中的领军人物。

莱昂哈特（生于1928年）大约算是全世界羽管键琴演奏界最重要的人，培养了好几代优秀演奏者。他曾在巴塞尔圣乐学校学习，也曾在维也纳教书。自1955年起他在阿姆斯特丹教书，游历广泛、录制了大量唱片，他对十七世纪的键盘音乐情有独钟——特别是弗雷斯科巴尔迪、弗罗贝格尔和路易·库普兰的作品。他也是迄今为止早期音乐界独有的电影明星。1967年，他在让-玛丽·斯特劳布的《安娜·玛格达丽娜·巴赫的编年史》中饰演了约翰·塞巴斯蒂安·巴赫的角色。

莱昂哈特康索特乐团［The Leonhardt Consort］与一些杰出的独奏者联袂录制了《勃兰登堡协奏曲》，独奏者包括弗朗斯·布吕根（Frans Brüggen，当时著名的竖笛演奏大师，后来也担任指挥）；安纳·毕斯马［Anner Bylsma］，全能型大提琴大师；希吉斯瓦德·库伊肯［Sigiswald Kuijkcn］，演奏小提琴和中提琴（现在也是一名指

104

105

9. 羽管键琴演奏家兼指挥古斯塔夫·莱昂哈特在1968年由让－玛丽·斯特劳布和达尼埃尔·于伊耶（Danièle Huillet）合拍的电影《安娜·玛格达丽娜·巴赫的编年史》中饰演约翰·塞巴斯蒂安·巴赫。

挥）；他的兄弟维兰德·库伊肯［Wieland Kuijken］，演奏腿式提琴（"维奥拉达甘巴"［Viola da gamba］）；他的三弟巴特·库伊肯［Bart Kuijken］是著名的长笛演奏家，不过在这个录音中没有出现，因为布吕根也演奏长笛。

莱昂哈特和哈农库特合作完成的项目意义更为重大：他们录制了J.S.巴赫的全部康塔塔作品。这一系列录音系与不同的合唱团（剑桥大学国王学院合唱团、托尔策童声合唱团［Tolzer Knabenchor］等等）合作录制，使听众有史以来第一次感受到巴赫博大精深、浩如烟海的教堂音乐——本来除了几首最受喜爱的之外，大部分很少有表演，也没有录音。该系列于1971年开始录制，到1990年结束，在

早期的密纹唱片［LP］版本中，每首康塔塔都配有乐谱。自此以后，巴赫的康塔塔全集的录音版本多了起来，其中最著名的有二十世纪九十年代荷兰键盘乐大师顿·库普曼［Ton Koopman］，（他是莱昂哈特的学生）与阿姆斯特丹的巴洛克管弦乐团合作的唱片，以及英国指挥家约翰·艾略特·加德纳的《巴赫康塔塔巡礼》（*Bach Cantata Pilgrimage*, 1999~2004）和日本巴赫古乐社［Bach Collegium Japan］的录音全集。

第三张具有里程碑意义的唱片是克利斯朵夫·霍格伍德于1984年录制的亨德尔的《弥赛亚》，由古乐学会［Academy of Ancient Music］与牛津大学基督教教堂唱诗班合作录制。从某种意义上说，将这部耳熟能详的作品按早期音乐的演绎手法来处理实在需要勇气与魄力，但霍格伍德却以精练轻松的方式让许多人拍手称赞、赞不绝口。

霍格伍德的"学会"由活跃于伦敦早期音乐界的炙手可热的演奏者组成，比如约翰·艾略特·加德纳、罗杰·诺林顿［Roger Norrington］、安德鲁·帕洛特［Andrew Parrot］等人。他们举办音乐会、录制唱片并组建许多小型乐团来表演室内乐以及更小众的曲目。欧洲早期音乐最活跃的一座城市一直是伦敦。

106

无论是在巴洛克时代还是今天，法国人总孑然独立地对待巴洛克音乐。美国羽管键琴演奏家兼指挥家威廉·克里斯蒂（William Christie, 生于1944年）开启了法国早期音乐演绎史的一个重要的现代时期。他从1971年开始常驻巴黎，于1979年开始指导繁盛艺术古乐团［Les Arts Florissants］进行演出并录制了法国巴洛克（以及其他的）音乐。他的出现与其艺术一石激起千层浪，法国有一个活跃的表演者小圈子，其中许多人是克里斯蒂的学生和曾经的合作者。包括斯

基普·桑贝［Skip Sempé］、艾曼纽·阿伊姆［Emmanuelle Haïm］、马克·明科夫斯基［Marc Minkowsky］和克里斯多夫·鲁塞［Christophe Rousset］。

自二十世纪七十年代以来，在西方的大城市和中等规模的城市中都出现了一些包含早期乐器的乐队，作为当地"主流"交响乐团的"影子"而存在。他们有固定的人员花名册、有自己的音乐季、也有录唱片和巡回演出的计划。在许多英语地区，这些古乐团体每年都会上演亨德尔的《弥赛亚》，这部作品之于巴洛克管弦乐队就像《胡桃夹子》之于现代芭蕾舞团一样。

这样的古乐团是公众的财富，它们使听众得以亲聆巴洛克音乐——让听众近距离地感受乐器的音色（这些乐器真的比现代管弦乐队要柔和得多）和风格。在每一个社区，人们都可以亲切地重温巴洛克时期的伟大杰作：巴赫的受难曲、维瓦尔第的协奏曲以及这一时代标准曲目库中的其他乐曲。

荷兰小提琴家希吉斯瓦德·库伊肯在与阿拉利乌斯乐社［Alarius Ensemble］合作多年之后，于1972年创立了"小乐队"［La Petite Bande］。在二十世纪七十年代，他是伦敦等地许多演奏者的老师，作为演奏者、教师及指挥，库伊肯产生了广泛的影响力。

在历史最悠久的管弦乐团中，我们首先应该讨论那些与活动在伦敦的指挥家有关的乐团：克利斯朵夫·霍格伍德创办的古乐协会；约翰·艾略特·加德纳的浪漫与革命管弦乐团（Orchestre Romantique et Révolutionnaire，擅于以复古乐器演绎贝多芬、柏辽兹及早期浪漫主义音乐作品）；特雷沃·平诺克［Trevor Pinnock］的英国音乐会乐团［English Concert］；罗杰·诺林顿的伦敦古典演奏家乐团（London

107

Classical Players, 1978~1997）；还有启蒙时代管弦乐团［Orchestra of Age of Enlightenment］。

在北美，多伦多的"宴会"乐团［Tafelmusik orchestra］由珍妮·拉蒙［Jeanne Lamon］指导多年；波士顿亨德尔与海顿协会（Handel and Haydn Society of Boston，原本是成立于1815年的一个业余歌唱协会）在最近几十年则被打造成了古乐器的管弦乐队；位于旧金山的爱乐巴洛克管弦乐团［Philharmonic Baroque Orchestra］由尼古拉斯·麦吉甘［Nicholas McGegan］担任指挥；克利夫兰的"阿波罗之火"［Apollo's Fire］则由珍妮特·索雷尔［Jeannette Sorrell］领导；英格丽·马修斯［Ingrid Matthews］指挥的西雅图巴洛克管弦乐团；马丁·皮尔曼［Martin Pearlman］指挥的波士顿巴洛克乐团。此外，一些新鲜而昙花一现的努力也值得一提。

我们在谈到欧洲的古乐团时已经提到了唐·库普曼的阿姆斯特丹巴洛克管弦乐团，在柏林、威尼斯和其他地方，一些新建的巴洛克乐团继续录制振奋人心的唱片并举办音乐会，它们是：活动在前东德的柏林古乐学院（Academie für Alte Musik Berlin, 1982），录制了许多巴赫的声乐作品；弗莱堡巴洛克乐团（Freiburger Barockorchestrer, 1987）是一个小型组合，除了早期音乐也演奏舒伯特、韦伯及现代作品；威尼斯巴洛克管弦乐团（1997），由安德里亚·马尔孔创办，擅于演绎维瓦尔第及威尼斯本土音乐家的作品。

有很多在夏天举办的音乐节专门演奏早期音乐。比如系列音乐会，通常由来访艺术家组成，一次音乐节通常聚焦于某个主题，包括一个或多个大型作品，伴以较小的乐团、研讨会和展演音乐会。在欧洲，最主要的是弗兰德斯音乐节（Flanders Festival，创办于1957年）、乌得勒支音乐节［Utrecht Festival］和雷根斯堡白昼古音乐汇演

108

［Regensburg Tage Alter Musik］。在英国，约克和杜伦［Durham］是举办这种音乐节的常设地点。

美国的类似活动是波士顿早期音乐节，两年举办一次，以歌剧演出为主，也有音乐节举办的系列音乐会，以及大量独立活动、大型乐器展、出版与书籍销售活动。伯克利、麦迪逊、布卢明顿等地也有类似的活动。

早期音乐运动的主要活动是对过去的乐器的复兴。这一进程的趋势是从硬件到软件、从乐器到演奏、从乐器到声音、从乐器到制作与演奏。

乐器的复兴从羽管键琴和竖笛开始，到维奥尔琴、琉特琴，其他管乐器和巴洛克弦乐器。随着时间的推移，乐器制作者已从一开始致力于制造对现代演奏者而言熟悉的乐器（现代音高的竖笛、带踏板的羽管键琴、带指板的琉特琴）演变为将这些乐器的外观和声音逐渐去贴近现存的古代乐器。在这种逐渐贴近历史乐器的趋势下，公共乐器收藏就被赋予了至关重要的意义。

收藏乐器的目的不仅限于为乐器制造商提供用来复制的模型。它们是世界遗产的重要组成部分——不只是欧洲音乐艺术的遗产。它们承载了伟大的手工技艺的痕迹，同时是社会历史结构中的重要成分。对于让我们能够了解当时乐器的外观、声响和结构的意义而言，它们非常有用（甚至是关键性的作用），因为它们为我们提供了有关乐器的形状和声音的必要信息。

重要的乐器收藏馆包括布鲁塞尔乐器博物馆、柏林乐器博物馆、维也纳古乐器收藏馆、巴黎音乐学院（附属音乐博物馆）、牛津大学贝特乐器特藏［Bate Collection］、爱丁堡大学与伦敦霍尼曼博物馆

109

[Honiman Museum]。美国的波士顿艺术博物馆、纽约大都会博物馆、耶鲁大学、华盛顿史密斯学会[Smithsonian Institution]以及位于南达科他州佛米良[Vermilion]的国家音乐博物馆都拥有高质量的藏品。其中有的机构（尤其是史密斯学会）还定期开展有与乐器相关的音乐季。

博物馆的政策因地而异，但在过去的几十年里，有一个同样的转变，即从尝试复原乐器，变为创造条件来或多或少地保持乐器被发现时的状态。后一个过程尽可能地保留了历史信息，虽然也有人哀叹声音本身这一最重要的信息却不可避免地缺失了。

高品相的藏品为乐器制造商提供了观察、测量与设计图纸的可能，使制造商秉承尊重历史的原则，在一定程度内以幸存范本为模型制作乐器。当然，对于较近的乐器而言，这种方法效果最好。十八世纪到十九世纪有大量乐器留存；从十七世纪回溯，存世乐器就越来越少了，而中世纪乐器的储备基本上就减少到几个骨制竖笛和仪式用的象牙小号。

羽管键琴——二十世纪初曾被视为古乐的象征——的"复兴"，离不开旺达·兰多芙斯卡这样希望用合适的乐器来演奏巴赫和拉莫的作品的演奏者。普雷耶、约翰·查利斯以及许多德国的制造商如纽玻特、威特迈耶和斯贝哈克公司制作了很多乐器，但是其设计目标主要是为了适应现代需要：音量、稳定性以及在不同音域自由移动。

在英国和美国工作的阿诺德·多尔梅奇致力于羽管键琴、楔锤键琴、琉特琴和维奥尔琴的制作，力求使这些乐器忠实于古代的模型。

1949年，美国制造商弗兰克·哈伯德和威廉·道德（他曾是约

110

翰·查利斯的学徒,查利斯曾跟随多尔梅奇学习)开始像英国和欧洲大陆的其他制造商一样(比如不来梅的马丁·斯科罗内克[Martin Skowroneck])制造仿古羽管键琴(二人起初合伙,随后各自经营)。今天,人们可以买到各种各样的不同历史时期、不同民族传统和不同制造风格的羽管键琴。"组装"[kit]羽管键琴是一个有趣的特殊现象,像祖克曼[Zuckermann]或哈伯德这样的制造商提供了一系列预先切割的配件及一系列图纸,让客户完成乐器制作,其成品质量取决于购买者的手工艺技巧。

除了复制羽管键琴之外还有很多事情要做。早期音乐在当下的声音应该如何,以及如何成功地被制作,这在很大程度上取决于竖笛、弦乐器、木管乐、铜管乐器和管风琴的建造者的技术。修复古老乐器的工作,以及弄清楚它们的工作原理,为很多制造商们制作乐器的现代复刻版打下了坚实的基础。

品牌竖笛制造商有时候也制作便宜货(例如塑料乐器),市面上这类乐器的质量参差不齐,不过对于初学者或是刚接触音乐的儿童,性价比还是不错的。

早期音乐也离不开乐器收藏者与其社团,尽管这些团体还包括特雷门琴[Theremins]或音响合成器[synthesizers]等收藏者。英国的加尔平协会和美国乐器协会定期举办会议、创立著名期刊,并为收藏者、交易商和音乐爱好者提供各种便捷的交流途径。

独奏者和乐团的历史本质上是一个专业人士为业余人士演奏的故事。但早期音乐运动的一个重要方面是参与性,对许多人来说,这是一种人们可以轻松演奏和演唱的音乐。其组织形式是一种平民的、无阶级的架构,其训练和演出机会游离于传统音乐会和教育体制之外——或者说它在二十世纪七八十年代如此,那时候,这项事业正

处于巅峰。

从多尔梅奇工作室开始，通常有很多演奏与培训课程会在夏季举办，给予业余爱好者学习一种乐器，以适合的水平合唱与演奏，特别是享受音乐制作的机会。有不计其数的暑期研讨会，其中很多每年都吸引着同一群热切的参与者。有些研讨会致力于某一种乐器——通常是竖笛或维奥尔琴（有时还开设专业课程）；其他的则侧重特定曲目或风格，比如奥柏林巴洛克表演协会（该协会面向准专业人士）；还有的则开拓不同的形式，比如美国的阿默斯特早期音乐暑期工作坊。

10. 业余表演者参与一年一度的阿默斯特早期音乐暑期工作坊。

112 　我们有理由相信早期音乐的本质是参与性，而这种性格在二十世纪六七十年代最具吸引力——当时民间音乐、嬉皮士文化、反战及反主流文化最为活跃。参与早期音乐属于无等级世界的一部分，每个表演者所属的那部分都很重要，没有指挥，也没有专业和业余的分别，整个活动新颖而且免费。还有一种感触是，游离于传统教育体制之外的研讨会组织，更像是一个可替代常规资产阶级社会的结构：在这个世界里，崇尚技艺而不惟学历、拥有耐性而不遵守纪律、不拘礼数而反对繁文缛节的人得到了尊重，展现出自身的价值。

　　我们共同探索、渴望了解早期音乐是如何表演的，如何将这些乐器的声音调整到最好，也想要发现新的早期音乐曲目，这过程并不是奴性地模仿老师的所知所学和呆板地规避演奏失误。相反，它的理念是：我们在一起，边走边学，携手前进，共同进步。

113 　　从像美国竖笛学会和低音维奥尔琴协会［Gamba Society］这样的团体的成员平均年龄的逐渐递增来看，似乎，崇尚平等与协作的早期音乐，对于当下的年轻人的吸引力不如对比他们更年长的那一代强了。

　　1989年，国立机构"全美早期音乐"对其成员和其他早期音乐协会成员开展了一项调查，在那些认为自己是音乐家的受访者中（无论是专业的还是业余的），很高比例的人报告说，他们的表演技能不是通过传统音乐学校或音乐学院的培训，而是私下受训于老师或早期音乐工作坊获得的。我觉得在今天，这个比例会低得多。

职业化：培训

　　早期音乐已逐渐在专业音乐领域开展了培训、表演和录音。从巴赫时代以及更早，大学生们就组成音乐社团一起演奏音乐。德国大

学教授在近代也主导着类似组织，如黎曼在莱比锡（1908年）、古利特在弗莱堡大学（1920年代）和欣德米特在耶鲁大学（1940年代）。

在美国以及其他许多大学，通常有一个或多个早期音乐团体，通常叫作乐会［Collegium Musicum］。这些团体有时与音乐史课程相关，有时是声乐合唱团，更常见的是多乐器、多功用的文艺复兴合奏团。在某些情况下，各种各样的乐器组合——维奥尔琴、竖笛、管乐、声乐——一个更大组合的一部分。这些演奏组合的水平差别很大。一般属于娱乐活动，不给学分，从学生和社团招募。出于好奇，参与者有时会从学习器乐演奏开始。

这项活动令人钦佩，它使人们可以参与到音乐制作中来，尤其是对音乐不很精通的人也能参与合奏（在某些方面，更像是由社团与大学组成的大型合唱组织），并使他们接触非常动听的曲目。专业知识的水平与参与的要求成正比，有些"真正的"专业音乐学生、现代乐器的表演者和训练有素的歌手不大看得上这样的团体。

有些机构将早期音乐乐团与专业训练相结合，使其"业余"形象显得模糊了。一些专业音乐学院及音乐学校开设有早期音乐、歌唱、乐器、指挥等专业课程。它们倾向于提供关于器乐——主要是巴洛克乐器——的专门指导并组织高质量的合奏会。

在更早的几十年里，早期音乐表演者为自己亲自发现早期音乐是如何运作的、其乐器应当如何演奏、可演奏的曲目是什么而感到自豪。然而，近年来整体趋势有所变化：共同探索的时代正逐渐被教师和学生的体系所替代，这种体系本来也是早期音乐运动初起时的一种动力。现在，有人可以简单地告诉我们如何去做，而不需要把所有时间花在徒劳的摸索上。这在某种程度上更有效率，但更不个人化，而获得的知识如果仅仅作为教条来传授，似乎没有那么大的价值。

114

巴塞尔圣乐学校长期以来在早期音乐研究和一流表演者的培养中具有重要的国际地位。它由保罗·萨赫于1933年创立,自1954年以来一直是巴塞尔城市音乐学院[City of Basel Music Academy]的一部分。长期以来,这所学校一直是早期音乐艺术家(特别是在中世纪和文艺复兴时期的领域)的心仪之地。曾在这里授课的有奥古斯特·温津格(大提琴和小提琴)、约第·沙瓦尔(小提琴)、安托尼·罗莱(琉特琴)、托马斯·宾克利(琉特琴、中世纪音乐)、安德烈埃·冯·拉姆(声乐)、霍普金森·史密斯(琉特琴)、爱德华·塔尔(小号)等。

英国几所主要的音乐院校也开设有早期音乐课:伦敦大学皇家音乐学院(历史演奏项目),英国皇家音乐学院(历史演奏硕士,本科项目也包含早期音乐),以及皇家北方音乐学院(主要课程涵盖不同历史时期的表演)。低地国家的音乐机构和巴黎音乐学院都有自己专擅的早期音乐项目。在美国,有二十五个机构开设相关专业学位课程,包括印第安纳大学、南加州大学、欧柏林音乐学院以及纽约茱莉亚音乐学院新成立的早期音乐课程(2009年),此外,美国与加拿大的数百所大学里都开设了相关教学活动。在世界主要音乐院校的课程中,早期音乐都占有一席之地。

随着早期音乐专业培养出越来越多的技艺娴熟的毕业生,其就业机会极大减少,因此许多人开始转向自由艺术家生涯,伦敦、巴黎、纽约、波士顿都举办大量各种类型的古乐音乐会。一周中的几乎任何一个晚上,我们都能听到专业水准的表演者举办音乐会且不求报酬。业余主义很可能会以一种不同的形式重新高扬。

建制化

从二十世纪七十年代开始,早期音乐领域出现了建制化的趋势。它一开始就没有一个统一的名称,现在仍然没有,在某种程度上,"早期音乐""历史表演""表演实践""本真乐器"等其他专业术语被集体用来描述这一现象的各个方面。但是,这一曾经反主流文化的、强调基层参与的音乐文化,现在却有了属于自己的协会、机构和记录刊物。

1977年5月,在伦敦皇家节日音乐厅的滑铁卢厅举办了题为"英国早期音乐的未来"的研讨会,聚集了一大批学者和表演艺术家来讨论这一现象并展望未来。由J. M.汤姆森［J. M.Thomson］编辑的会议论文集在1978年出版,引起的阅读兴趣至少持续了三十年。

一个相似主题但规模较小的会议于1986~1987年在欧柏林大学举行,尼古拉斯·凯尼恩编辑了名为《本真性与早期音乐》的文集(1988)。1990年,在伯克利音乐节上,约瑟夫·科曼［Joseph Kerman］、劳伦斯·德莱福斯、约书亚·科斯曼［Joshua Kosman］、约翰·罗克韦尔［John Rockwell］、埃伦·罗桑德［Ellen Rosand］、理查德·塔鲁斯金和尼古拉斯·麦吉甘参与了题为"早期音乐讨论:古、今及今后"的专题讨论,并发表在《音乐学刊》［Journal of Musicology］上。这一讨论反映了早期音乐议题的重新定义与自我省思的进展。起初的狂热转向严肃的讨论,即本真性的可行之处;重新确立一种真正的音乐技艺［musicianship］的愿景被证明是徒劳的理想;还有相对主义的问题,早期音乐是否更多地反映了我们自己的文化,而不是主观上向往的过去。

1973年,牛津大学出版社开始出版有着精美插图的《早期音乐》

[Early Music]期刊,并附有最新编订的音乐录音,通过聚合一流学者与表演者来吸引广大公众的目光。这本杂志保持着极高的学术水平而持续出版期刊。《美国早期音乐》[Early Music America]是美国早期音乐协会的季刊,是其原刊物《历史性表演》(Historical Performance, 1988~1994)的延续。

制作精良的杂志《哥德堡》[Goldberg]从1997年开始出版,拥有西班牙语、法语和英语版本。2008年,印刷版暂停而继续以电子网络的形式出版。同行评议的学术期刊《实践表演的评论》[Performance Practice Review]于1988年开始出版,1997年变为电子期刊。

不论是在英国还是在美国,古乐协会往往始于器乐演奏社团,例如,竖笛(竖笛演奏者协会,1930;美国竖笛协会,1939)、维奥尔琴(古提琴协会,1948;美国古提琴协会,1962)、琉特琴(琉特琴协会,约1948;美国琉特琴协会,1966)。这些通常是演奏者的协会(有时有促进教学与室内乐演奏的地方分会),会定期出版通讯、节目名录与期刊。

这样的团体发展到下一阶段就是成立全国性协会,旨在促进早期音乐事业及培育演奏者。与会成员往往是活跃的业余演奏者、专业人士和一些感兴趣的公众。英国早期音乐协会从1993年开始发行《早期音乐年鉴》[Early Music Yearbook]和半年刊《早期音乐表演者》[Early Music Performer]。美国早期音乐协会成立于1985年,通过设立奖项、举办研讨会、发行出版物和各种其他活动来支持北美的早期音乐活动。

早期音乐的明天

早期音乐的光谱越来越宽泛了。随着时间的推移,不仅巴赫属于

过去，连斯特拉文斯基也成为了故物（2008年的乌特勒支古乐节上演了《春之祭》的"本真乐器"版）。正如各式各样的历史保护运动，为保存过去的素材而预备的空间压缩了属于现在与未来的地盘，而拆除旧房子为新建筑让路，又将面临种种抉择。

音乐家也许不必如此。音乐的世界天生有足够的空间，竞争与商业有关，同艺术无关。我们在音乐上耗费巨资，但我们不能用钱来买艺术。再说，就连古典音乐也仅仅占音乐世界的一小部分，早期音乐就更微渺了。大千世界微尘中，早期音乐砂一颗。

早期音乐的萌生源于人们对保留曲目的热爱，源于渴望将过去的音乐生动地呈现给今天的观众的痴迷。这种爱与魅力将继续吸引更多未来的人，会产生新的想法与态度，会让人怦然心动，也可能匪夷所思地令人不解。我们只是默认后代会对我们当下的愚昧浅薄报以某种同情。

对于西方的大部分文明国家来说，十八、十九世纪以歌剧为主要娱乐与公共艺术形式。到了二十世纪与二十一世纪，尽管那些伟大的作品继续被上演，但歌剧毕竟是根植于过去的体裁，作为一种演出形式，它不得不与电影、摇滚乐演唱会及体育赛事等更为精彩的娱乐活动竞争。

许多当今的歌剧院将他们的保留曲目扩展到含有属于早期音乐领域的作品：亨德尔、卡瓦利、蒙特威尔第、拉莫等等。早期的音乐戏剧逐渐被收录进歌剧院的标准曲目库，不仅巴洛克时期歌剧，甚至莫扎特、贝多芬和其他十九世纪的剧目也同样被历史化演绎处理。

逐渐兴盛的巴洛克管弦乐团与标准交响乐团相得益彰。巴洛克乐团的技巧和能力已经渐渐接近了收入更高、规模更大的竞争对手的水平，而交响乐团也慢慢将一些过去经常出现在大型交响音乐会节

目单上的作品（如巴赫的受难曲等）移交给了它们的巴洛克小伙伴。

119　　　并且，它们互相分享各自的见解与才能，这才是最重要的。很多交响乐团都有一支巴洛克管弦乐队作为乐团成员的子集，很多演奏家也会一种历史乐器，很多乐团还聘请了擅长于历史表演的才华横溢的指挥，以期望能够演绎全新的曲目与风格。

　　在二十世纪早期，我们听到的大多数早期音乐作品大多来自系列早期音乐会，多数由博物馆、学会或乐团组织。例如在波士顿，从1942年开始，埃尔温·博德基在霍顿图书馆［Houghton Library］组织了早期音乐会（由波士顿交响乐团的成员演奏）；从1952年起，该系列音乐会更名为剑桥早期音乐协会，每年在哈佛大学的桑德斯剧院［Sanders Theater］举办，主要由欧洲的艺术家登台，其中一个节目由当地音乐家表演。由于早期音乐逐渐渗透到大学与表演乐团组织的大型音乐会中，该系列音乐会于1981年结束。从某种意义上说，他们向公众普及早期音乐的使命完成得非常成功，因而就功成身退了。现在剑桥音乐协会会在一些小小的城镇乡野及各种可爱的场合举办巡回音乐会。

　　波士顿美术博物馆赞助了一系列早期音乐会，演出团体称为波士顿卡梅拉塔社团，从1968年开始直到2008年，此后在乔尔·科恩以及最近在安妮·阿泽玛的指导下，开始演变为一个独立的组织，不断举办系列音乐会、参与录音并开始世界巡演。波士顿卡梅拉塔乐团已经变成了一个更加灵活的合奏团，和各种艺术家与合奏团合作，并经常参与跨文化音乐制作。

　　以上是两种典型的变化的例证，表明了早期音乐作为一个独立实体慢慢消失，并融入主流音乐生活，并且因为它关注文化背景、民间音乐和世界音乐的各个方面，密切参与合作、跨界、跨文化活动。

120

早期音乐运动是在唱片业的全盛时代发展起来的。上世纪七八十年代的华丽的唱片制作是对支持这一努力的公司、录制这些唱片的艺术家和购买这些唱片的公众的一种致敬。由德律风根（Telefunken，现在的泰尔德克［Teldec］）注册的早期音乐唱片商标——"前朝曲"［Das Alte Werk］开始于1956年，制作了大量品质一流的早期音乐唱片。同样重要的早期音乐录音产品是1947年由联邦德国留声机公司注册的古乐商标"档案"［Archiv］。我们还应该提到像泰坦尼克［Titanic］和多利亚［Dorian］唱片公司这样的美国品牌。其他欧洲品牌包括百代旗下的回光唱片［EMI-Reflexe］、乐满地［Harmonia Mundi］、迪卡唱片的琴鸟品牌［Decca's Oiseau-lyre］。虽然不是全部但至少是大部分的完整录音都可以从"音乐档案"［ArkivMusik］、亚马逊网［Amazon.com］、环球唱片［CD Universe］等网站获得音频。

　　传播普及古乐的另一媒介是广播。一些具有开创意味的节目——比如大卫·芒罗的BBC系列广播节目"魔笛手"和在美国国家公共广播电台播出的"千禧音乐"［Millennium of Music］、"微芒"［Micrologus］与"大乐"［Harmonia］。这些美国的节目也都由音乐专家主持，在介绍有趣的历史信息的同时，也使古乐的粉丝成为早期音乐的专门家。

　　其他团体通过唱片为众人所知，而且要获得过去的音乐变得越来越容易了。有许多买不到乐谱的作品可以在唱片中听到。巴赫的各种康塔塔、伯德的全集和一些不知名作曲家的有意思的作品的录音，带来了双重优势：让我们听到平常不大能听到的音乐（在这些项目开始前，巴赫的大部分康塔塔从未被录制过）；与此同时，也让人们注意到参与这些录制的艺术家们。

进入CD时代，许多经典老唱片被重新发行，同时也出现了大量新唱片，因为密纹唱片技术相对经济，即便对于小公司或自产自销的小乐队而言也是如此。音乐的现代电子传播方式正迅速变化，早期音乐表演者可以即时地在全球范围内发行唱片。至于音乐质量会受到怎样的影响，以及未来的音乐家们如何通过演绎录音来赚得生活费——当然这些并不只是早期音乐特有的问题——还有待观察。

不管怎么说，曾经的群众运动已然成为音乐产业的一部分。如同"世界音乐"和"先锋派音乐"一样，早期音乐作为一种类型在音乐圈里也成为了一片小小的生态链，其中也有明星、有学校、有唱片、有学生、有知名艺术家、有满怀抱负的合唱团。这个小型职场中五脏俱全。

但早期音乐也有业余的一面，追求一种参与的感觉，业余同专业之间并没有巨大的鸿沟，从十八世纪以来就是如此。只是从二十世纪八十年代以来这种融合性开始急剧减弱了。高度专业化的合奏、精湛的演奏能力与训练情况不仅来自暑期工作坊或者依靠自学成才，也来自高度竞争性的音乐院校，这种专业化程度已经开始改变部分参与者对早期音乐的看法。

对于那些从演唱牧歌与经文歌、从演奏竖笛或维奥尔琴中获得热情的人们来说，跟随一位超级名师学习或聆听杰出的独奏家和组合的机会，将能极大增加他们参与早期音乐的体验感，但这种感受并不能替代参与活动本身。

目前参与性的古乐活动仍然大量存在，地方性团体也经常举办工作坊与各种表演，但总的趋势是活动的规模越来越小、参与者的年龄越来越大。二十世纪七十年代参与这场运动的人现在仍在求索，大多一往情深，即便势单力薄，而迟暮毕竟不可逆转。

十八世纪的每一场音乐会都是全新的音乐，而音乐经典化的过程使十九世纪的音乐厅里充斥着大量标准化的保留曲目，因此反而更有必要上演"新音乐"。"早期音乐"应运而生，因为它本质上是古老的"新音乐"。"新音乐"和"早期音乐"有很多共同之处：听众少却很热烈；从前都没听过；具备某种使命感。

然而，只要走近这音乐就足够了——被少数幸运的人重新发现的音乐，它不断焕发与滋养着我们的世界，这世界本就充盈着音乐，以至于这些被唤醒的记忆本身，就是某种奇迹。

延伸阅读

Ashley, Richard, and Renee Timmers, eds. The Routledge Companion to Music Cognition. Abingdon, UK: Routledge, 2017.

Hallam, Susan, Ian Cross, and Michael Thaut, eds. The Oxford Handbook of Music Psychology. Oxford: Oxford University Press, 2016.

Hargreaves, David, and Adrian North. The Social Psychology of Music. New York: Oxford University Press, 1997.

Honing, Henkjan. The Origins of Musicality. Cambridge, MA: MIT Press, 2018.

Huron, David. Sweet Anticipation: Music and the Psychology of Expectation. Cambridge, MA: MIT Press, 2006.

Huron, David. Voice Leading: The Science behind a Musical Art. Cambridge, MA: MIT Press, 2016.

Jourdain, Robert. Music, the Brain, and Ecstasy: How Music Captures Our Imagination. New York: William Morrow, 2008.

Koelsch, Stefan. Music and Brain. New York: Wiley-Blackwell,

2012.

Lehmann, Andreas C., John A. Sloboda, and Robert H. Woody. Psychology for Musicians: Understanding and Acquiring the Skills. New York: Oxford University Press, 2007.

Levitin, Daniel J. This Is Your Brain on Music: The Science of a Human Obsession. New York: Plume/Penguin, 2007.

London, Justin. Hearing in Time: Psychological Aspects of Musical Meter. New York: Oxford University Press, 2012.

Mannes, Elena. The Power of Music: Pioneering Discoveries in the New Science of Song. New York: Walker, 2011.

Margulis, Elizabeth Hellmuth. On Repeat: How Music Plays the Mind. New York: Oxford University Press, 2014.

Mithen, Steven. The Singing Neanderthals: The Origins of Music, Language, Mind, and Body. Cambridge, MA: Harvard University Press, 2007.

Patel, Aniruddh D. Music and the Brain. Chantilly, VA: The Great Courses, 2016.

Patel, Aniruddh D. Music, Language, and the Brain. New York: Oxford University Press, 2007.

Powell, John. Why You Love Music: From Mozart to Metallica— The Emotional Power of Beautiful Sounds. New York: Little, Brown, 2016.

Sacks, Oliver. Musicophilia: Tales of Music and the Brain. New York: Knopf, 2007.

Sloboda, John. Exploring the Musical Mind: Cognition, Emotion,

Ability, Function. New York: Oxford University Press, 2005.

Tan, Siu-Lan, Annabel J. Cohen, Scott D. Lipscomb, and Roger A. Kendall, eds. The Psychology of Music in Multimedia. New York: Oxford University Press, 2013.

Tan, Siu-Lan, Peter Pfordresher, and Rom Harré. Psychology of Music: From Sound to Significance. New York: Psychology Press, 2010.

Thaut, Michael H. Rhythm, Music, and the Brain: Scientific Foundations and Clinical Applications. Abingdon, UK: Routledge, 2005.

Thaut, Michael H., and Volker Hoemberg, eds. Handbook of Neurologic Music Therapy. New York: Oxford University Press, 2014.

Thompson, William F. Music, Thought, and Feeling: Understanding the Psychology of Music. New York: Oxford University Press, 2014.

索引 *

A

* 斜体页码系指插图

　索引所注页码为原书页码, 即本书页边码。

图字：09-2022-0539 号

图书在版编目（CIP）数据

早期音乐 / [美]托马斯·弗瑞斯特·凯利著；董雅暮译. –上海：上海音乐出版社，2023.12 重印
（音乐人文通识译丛）
ISBN 978-7-5523-2450-1

Ⅰ. 早⋯　Ⅱ. ①托⋯ ②董⋯　Ⅲ. 音乐史–西方国家–通俗读物　Ⅳ.
J609.5-49

中国版本图书馆 CIP 数据核字（2022）第 189318 号

EARLY MUSIC: A VERY SHORT INTRODUCTION, FIRST EDITION
Copyright© 2011 by Thomas Forrest Kelly
EARLY MUSIC: A VERY SHORT INTRODUCTION, FIRST EDITION was originally published in English in 2011. This translation is published by arrangement with Oxford University Press. Shanghai Music Publishing House is solely responsible for this translation from the original work and Oxford University Press shall have no liability for any errors, omissions or inaccuracies or ambiguities in such translation or for any losses caused by reliance thereon.

书　　名：早期音乐
著　　者：[美]托马斯·弗瑞斯特·凯利
译　　者：董雅暮

项目策划：魏木子
责任编辑：于　爽
音像编辑：于　爽
责任校对：高　静
封面设计：翟晓峰

出版：上海世纪出版集团　上海市闵行区号景路 159 弄　201101
　　　上海音乐出版社　上海市闵行区号景路 159 弄 A 座 6F　201101
网址：www.ewen.co
　　　www.smph.cn
发行：上海音乐出版社
印订：上海盛通时代印刷有限公司
开本：889×1194　1/32　印张：4.75　图、文：152 面
2022 年 11 月第 1 版　2023 年 12 月第 2 次印刷
ISBN 978-7-5523-2450-1/J · 2254
定价：48.00 元

读者服务热线：(021) 53201888　印装质量热线：(021) 64310542
反盗版热线：(021) 64734302　(021) 53203663
郑重声明：版权所有　翻印必究